제37회
대한민국미술대전
The 37th Grand Art Exhibition of Korea

서예 부문

전시기간 | **2018. 5. 1** 화 ▶ **5. 9** 수
전시장소 | **안산 문화예술의전당**

주　최 | KOREAN FINE ARTS ASSOCIATION
사단법인 **한국미술협회**
주　관 | **대한민국미술대전
서예부문 운영위원회**

일러두기

1. 조직위원·운영위원·심사위원 명단은 가나다 順에 의합니다(단, 위원장은 예외).

2. 수상 작품(대상~입선 작)은 가나다 順을 기본으로 하였습니다.

3. 작품 수록 순서는 한글·한문·전각·소자·캘리그래피 順이며, 각 파트 안에서는 기업매입상을 제외하고는 가나다 順에 의합니다.

4. 작품 명제는 출품원서를 기본으로 하였습니다.

출품수 및 입상작수

	분야	출 품	입 선	특 선	서울시의회 의장상	서울특별 시장상	우수상	최우수상	대 상	계
제37회 (2018)	한 글	406	79	42			4	1	1	127
	한 문	1532	269	206	8	1	9	1		494
	전 각	46	10	6			1			17
	소 자	20	4	2			1			7
	캘리그래피	130	26	11						37
	계	2,134	388	267	8	1	15	2	1	682

◈ 2018년 제37회 대한민국미술대전 서예 부문 작품발표

◎ 2018년도 제37회 대한민국미술대전 서예 부문 심사결과가 3월 31일 발표되었다. 지난 3월 26일 ~ 27일 작품접수를 마감, 3월 28일 ~ 29일 심사하고, 3월 30일 특선 이상자 휘호 후 선정된 수상 작품 및 입상 작품은 별지와 같다.

◎ 이번 제37회 대한민국미술대전 서예 부문에는 2,134점이 응모되었다. 응모작품 중 입선 388점, 특선 267점, 서울시의회의장상 8점, 서울특별시장상 1점, 우수상 15점, 최우수상 2점, 대상 1점, 총682점이 선정되었다.

◎ 제37회 대한민국미술대전의 공정한 심사를 위하여 1차, 2차, 3차 심사를 통해 선정하였다. 1차 심사, 2차 심사, 3차 심사는 기존과 같이 운영위원회에서 추천, 선정한 심사위원들이 심사를 하였다. 모든 심사는 심사위원회에서 심의 조정하여 운영위원장의 승인을 받아 시행하였으며, 심사는 합의제로 진행되었다.

◎ 대한민국미술대전 서예 부문 대상 수상자는 한글 접수번호 108번 김희열 출품자가, 최우수상 수상자는 한문 접수번호 1345번 이재권 출품자가, 한글 접수번호 96번 정경옥 출품자가 심사위원의 합의에 의해 선정되었다.

◎ 이번 제37회 대한민국미술대전 서예 부문은 5월 1일(화)부터 5월 9일(수)까지 안산 문화예술의전당에서 전시하였으며, 시상식은 5월 1일(화) 오후 3시에 안산 문화예술의전당에서 시상하였다.

◎ 심사발표는 한국미술협회 홈페이지 (http://www.kfaa.or.kr)에서 발표되었다.

◈ 1차 심사평

1차 한문 심사위원장 **전명옥**

　서예는 문자를 매개로 하여 작가의 사상과 감정을, 일차원적인 선을 통하여 이차원 삼차원을 넘어 무한차원을 추구하며, 거기에 영혼을 실어 살아 생명력이 넘치는 작품으로 표현하고자 하는 예술입니다.

　공모전의 목표는 미래를 열어갈 수 있는 좋은 작품과 작가를 발굴해내는 것이라고 할 수 있으며, 출품자들은 이를 통하여 좋은 작품을 하는 계기가 되는 효과도 있다고 하겠습니다.

　전국 각지에서 다양하게 출품된 주옥같은 작품들을 법고에 충실한 작품은 작품대로 살펴보고, 창신을 위해 고민하는 작품을 좀 더 주의 깊게 보고자 노력하였습니다.

　두 작품 모두 서체를 달리하면서도 기본기가 튼튼하여 결구나 장법이 좋고 운필이 자유로우며 필획이 탄탄한 작품, 미래를 열어가는 방향으로써 개성이 강하고 새로운 시도를 추구한 바람직한 작품들은 2,000여 점이 넘는 많은 작품을 보느라 피곤한 눈을 환하게 해주었으며 서단의 미래를 밝히는 꿈이 되었습니다.

　그러나 일부 작품에서 기본적인 제자원리를 무시한다거나, 필법에 대한 이해가 부족하다거나, 속기가 보이는 점 등과 두 작품이 한 작가의 작품이라고 하기에는 좀 이해가 안 가는 작품, 그리고 두 점 모두 똑같은 작품으로 출품하는 것은 앞으로 좀 더 고민해야 할 부분이라고 생각합니다.

　어려운 여건 속에서도 공정하고 투명한 운영을 위하여 애쓰신 주최처 및 임원님들과 운영위원 여러분, 그리고 최선을 다해 심사를 도와주신 모든 분들의 삶에 아름다움이 늘 함께하시길 기원합니다. 감사합니다.

1차 한글 심사위원장 **조종숙**

　제37회 대한민국미술대전 서예 부문에 입상하신 수상자분들에 축하를 드립니다. 또한, 주최하신 한국미술협회 모든 분의 노고에 감사를 드립니다. 한국미술협회의 깊은 뜻에 따라 갑작스러운 통보를 받고 심사를 하였습니다.

　요즈음같이 예술활동에 열악한 환경임에도 불구하고 정신세계를 예술로 승화시키고자 작품생활에 힘쓰시고 열정을 품고 계신 분들의 작품을 보면서 우리 서예술의 희망을 볼 수 있었습니다. 책임감을 가지고 작품을 선정함에 있어 심사숙고하며 그러나 부담 없는 마음으로 심사를 할 수 있어 기뻤습니다.

　우수한 작품도 많이 출품되었으나 다만 아쉬운 점은 좀 더 창의적이고 개성적인 서체가 드물고 주로 한정된 듯한 서체중심으로 출품된 점과 한글서예 작품이 적게 출품된 것이 아쉬웠습니다. 앞으로 한글 서예가 더욱 부흥되고 발전할 수 있기를 바라며 예술인들이 정당한 대가를 받아 희망을 가질 수 있는 사회가 될 수 있도록 더욱 힘써 주시기를 당부 드립니다.

◈ 2차 심사평

2차 전체 심사위원장 **강창화**

　대한민국미술대전의 서예 부문은 서단을 이끌어가는 중요한 등용문으로 서예가를 꿈꾸는 많은 분들의 소망이 깃든 곳입니다. 이러한 대전의 심사위원장으로서 대한민국미술대전이 갖고 있는 중요성을 인식하여 좋은 작품을 선발하는 데에 최선의 노력을 다하였으나 아쉬웠던 점도 있었습니다.

　서예라는 예술은 손끝에서 피어나기는 하지만 그 근저에 철학과 학문이 없이는 한낱 기예일 뿐일 것입니다. 이러한 측면에서 본다면 좋은 작품을 선발한다고 하는 것은 실로 어려운 일이라 할 것입니다. 하지만 저를 포함한 심사위원 선생님들 모두가 문자향과 서권기가 가득하면서도 서사의 기량마저 뛰어난 작품을 선정하기 위해 노력을 다했습니다.

　대한민국미술대전의 서예 부문은 기존의 심사방식을 탈피하여 특심제도와 그 특심을 1차에 하는 방식을 시행하고 있습니다. 이것은 행정상의 많은 불편을 감수하면서도 좋은 작가를 선발하겠다는 미협 집행부의 강한 의지가 담긴 것으로 작년부터 그 효과를 나타내고 있습니다. 이러한 전향적인 제도가 서예를 일생의 업으로 삼고자 하는 많은 서예학도들에게 희망이 되길 바랍니다.

　끝으로 사회적으로 서예가 도외시 되고 있는 이러한 시점에 2천 점이 넘는 작품으로 성대하게 대전을 치러주신 임원들과 관계자 분들께 감사의 인사를 전합니다.

◈ 2차 심사평

2차 한문 심사위원장 김옥봉

한문 부문은 처음으로 시행된 1인 2작품 이상 출품으로 인하여 많은 작품이 출품되었습니다. 지속적으로 후학들이 늘어나서 많은 작품이 출품되기를 기대할 뿐입니다.

고전과 현대를 오가는 많은 작품들이 보였습니다. 물론 한문 서예는 전통과 고전 법서를 떠나서는 좋은 글씨라 할 수 없습니다. 전통, 비첩이 몸에 배어서 스스로 은연중에 자신의 예술성이 가미된 작품이라야 할 것입니다.

심사위원 개인의 성향으로 입상작이 결정되긴 했습니다. 협회 측의 입상률로 인하여 좋은 작품을 선정하지 못한 점도 아쉽습니다. 특심 심사는 아주 좋은 방법입니다. 좋은 작품을 선정해달라는 요구일 것입니다. 하지만 1명의 심사위원의 영향력이 너무 크다는 것도 간과할 수는 없습니다. 문화예술은 독창성이 너무 강하기 때문입니다.

차후, 우리 서예계의 맑은 미래가 열리고 젊은 서예 후학들이 신나게 접근하고 열광하는 대한민국 최고의 서예대전이 되기를 간절히 바랍니다.

2차 한글 심사위원장 서혜경

대한민국미술대전 한글 부문에 출품자가 많아지고 다양한 작품들이 많이 출품되고 있다는 점은 너무나 반가운 일입니다. 또한, 한글의 각 체가 두루 출품되었고 개성이 돋보인 창의적인 작품도 많이 보여서 우리 글씨인 한글 서예에 대한 관심도와 영역이 크게 확장되고 발전됨을 볼 수 있어 상당히 고무적인 일이라 할 수 있습니다.

그러나 출품작 중 획일적인 작품 구성이 주를 이루었고 선문에 있어서도 중복되는 문장이 자주 보였음은 지양해야 할 과제로 생각되며 훌륭한 작품을 하였음에도 불구하고 오자 또는 탈자로 인한 안타까운 일이 종종 일어나고 있어 서예인들은 이에 보다 더 세심한 주의가 필요하다고 생각됩니다.

이번 대전에서 심사위원 전원은 작품의 완성도를 두루 갖춘 작품을 엄선하는 데 뜻을 같이 하였으며 한정된 입상작 관계로 좋은 작품을 더하지 못했음에 아쉬움을 금할 수 없었습니다. 수상자 여러분께 깊은 축하의 마음을 보내며 당락을 떠나 모든 분들의 더욱 발전된 작품을 기대해 봅니다.

2차 전각 심사위원장 최석봉

예년에 비해 출품작의 숫자가 두 배 가까이 늘어나고, 눈에 띄는 몇몇 독창적인 작품을 볼 수 있어서 반가운 마음입니다.

등산목(鄧散木)은 '서와 전각은 방법은 다르나 근본이 되는 것은 같다'고 하였습니다. 전각의 깊이와 서예의 넓이가 조화를 이루는 작품이 더 많이 출품되기 바라며 심사를 마쳤습니다.

아깝게 입상하지 못한 분들에게 위로의 말씀을 드리며, 대한민국미술대전이 전각 분야뿐 아니라 다양한 분야에서 발전할 수 있게 되길 바랍니다.

2차 캘리그래피 심사위원장 박홍주

제37회 대한민국미술대전 서예 부문 캘리그래피 분야 심사 기회를 주신데 대하여 감사합니다. 이번 공모전에 참여해 주신 작가님들에게 감사의 말씀을 드립니다. 캘리그래피에 대한 관심과 지원을 아끼지 않는 많은 캘리그래피 단체나 작가님들의 더 한층 발전된 모습을 볼 수 있었습니다. 앞으로도 더욱 많은 작품으로 만나 뵐 수 있기를 기대합니다. 다음 해에는 더욱 많은 작가들이 참가할 수 있도록 함께 고민하고 노력을 기울였으면 하는 바람을 가져봅니다.

현재 다양한 분야에서 캘리그래피 시장은 나날이 성장 발전된 모습을 볼 수 있습니다. 광고판에서부터 TV 드라마, 영화 타이틀, 북 카피, 생활소품, 상업캘리까지 우리 일상생활에서 매우 폭넓게 활용되어지고 있는 이때에 역사와 전통을 자랑하는 미술협회 공모전에 참여할 수 있게 됨을 대단히 감사합니다.

한글을 사랑하고 캘리그래피를 연구하고 있는 본인은 창조적이고 창의적인 수준 높은 작품들이 많이 출품되어 캘리그래피가 많은 분들에게 사랑받을 수 있도록 노력하겠습니다. 고맙습니다.

◈ 3차 심사평

3차 전체 심사위원장 지남례

　제37회 대한민국미술대전 서예 부문에 입상하신 작가님들께 진심으로 축하드리고 입선에 들지 못한 분들에게도 진심으로 위로와 격려를 보냅니다.

　요즘 현사회에서 소외될 수 있는 부문인데도 아낌없이 서(書) 예술(藝術)을 사랑하고 있는 분들이 계셔서 소중하고 자랑스럽습니다. 관심 속에 한글, 한문, 소자, 전각, 캘리그래피의 다양한 분야에 한 획을 그은 분들께 감사드립니다.

　2018년도 대한민국미술대전 서예 부문 한글 분야에 숲곶 김희열님께서 훌륭한 작품을 출품하여 약 20여 년 만에 영예의 대상을 수상하게 되어 한글 서예계의 큰 용기를 주었다고 생각합니다.

　각 분야에 심혈을 기울여 심사하느라 애쓰신 심사위원들께서도 수고하셨습니다. 앞으로도 대한민국의 서예계를 더욱 빛내주시고 주최해 주신 한국미술협회의 무궁한 발전을 기원합니다.

3차 한문 심사위원장 박찬경

　급변하는 이 시대에 전통이 중시되는 서예를 연구하는 일은 결코 쉽지 않습니다. 글씨는 어느 분야보다도 수준에 이르기까지 오랜 인내와 노력을 요구하기 때문입니다. 올해는 한문 서예가 2점 이상 출품에 대한 부담 때문인지 간혹 부족한 작품도 눈에 띄나 예년에 비해 작품 수준이 많이 향상 되었고 새로운 시대를 대변하듯이 다양한 서체를 보여주고 있습니다.

　작품심사의 기준은 충실한 서법을 기초로 하여 전통을 이어가며 개성이 잘 표현된 작품들을 높이 평가하였습니다.

　전체적으로 볼 때 모든 작품에서 장법, 결구, 묵색 등이 잘 조화되었으며 고법첩을 두루 섭렵하여 수준이 많이 향상된 것을 알 수 있었습니다.

　한문 분야 3차 심사에서는 본상 및 특선작을 선정함에 있어 심사위원 전원 합의제로 진행하였으며 최우수상으로 선정된 이재권님의 서권·문장 대련작품은 고법을 충실히 연마하여 자기 해석이 분명한 훌륭한 작품으로 평가되었습니다.

　그리고 이번 대한민국미술대전 서예 부문에서 아쉽게 입상권에 들지 못한 분들에게 심심한 위로의 말씀을 드리며 수상자 모두에게 축하의 메시지를 보내드립니다.

3차 한글 심사위원장 윤곤순

　입락(入落)을 떠나서 출품하신 공모자 여러분들께 위로와 감사를 드립니다.

　1차 책임심사제도의 공정성을 내세우며 올해도 작년에 이어 두 번째로 시행되어 1차, 2차를 걸쳐 올라온 작품들이 8명의 심사위원들을 기다리고 있었습니다. 1차, 2차에서 엄선된 작품인 만큼 우선 전체적으로 두어 번 작품을 꼼꼼히 둘러보고, 보다 신중하게 여유를 갖고 심사에 임하고자 하였습니다. 대체적으로 다른 체에 비해 궁체가 많았으며, 특히 우수한 정자 작품들이 다수 눈에 뛰어 심사위원들의 마음을 잠시나마 사로잡았습니다.

　올해 한글 부문에서 대상작품을 선정할 수 있어서 무엇보다도 기쁨으로 다가온 것은 1999년을 마지막으로 한글 부문에 숙원사업이라 할 만큼 기대함이 간절했던 것이라 생각됩니다. 이 계기로 특히 한글서예가 활성화할 수 있는 계기가 되길 바랍니다.

　누구나 수긍할 수 있는 심사제도가 정착되길 바라며, 서예인 서로가 존중하는 서단 풍토가 조성되어 활기차고 무한한 가능성과 희망을 가져 보길 바라며, 또한 무사히 심사에 임해 주신 심사위원께 감사드리고, 대전을 준비하시느라 수고하신 이사장, 집행부 임원진들께 감사의 말씀 드립니다. 감사합니다.

◈ 3차 심사평

3차 전각 심사위원장 **김동배**

전각은 방촌의 예술이라고 합니다. 손바닥 안 사각의 좁은 돌에 언어가 함축하는 의미를 장법과 도법에 의해 작가의 감성과 미적인 가치 판단에 따라 새롭게 형상화하는 결과물을 의미합니다. 따라서 작가는 어떤 내용을 어떻게 표현할 것인가를 오랜 기간 동안 고심하기 마련 입니다.

이번 3차 심사에선 17점의 입선작품 중 1점을 우수상, 6점을 특선으로 선정하였습니다. 서선희의 '중통외직(中通外直), 존심양성(存心養性)'은 端正雋美(단정준미)한 멋과 相應配合(상응배합)으로써 잘 어울리는 편안함이 있어 우수상으로 선정하였습니다. 김종대의 '상행소당행(常行所當行) 자지필영강(自持必令强), 학무붕류(學無朋類) 부득선우(不得善友)'는 법구경의 많은 자형을 조화롭게 처리하기엔 다소 무리였으나, 측관의 표현에서 금문에까지 미치는 열정이 있어 추후 발전에 기대를 모아 보았습니다.

김현미의 '득의담연(得意澹然), 신상운홍(神想雲鴻)', 서형근의 '선어후세(善於後世), 인의공명(仁義功名)', 지용계의 '풍월화류(風月花柳), 지이아전물(只以我轉物)', 이병용의 '성문과정(聲聞過情), 공락상통', 이강윤의 '낙화인독립' 중에서와 '옥루춘' 중에서 작품화한 것은 정성을 다한 임모와 고전을 통한 소박함과 질박함이 보이나 다소 장법 및 도법이 부족한 아쉬움이 있었습니다. 그러나 이 정도의 표현이면 추후 보완될 것으로 보여 이 작가들의 탐구열에 기대해 봅니다.

끝으로 입선과 입상 수상의 영예를 안으신 모든 분들께 축하를 드립니다. 앞으로 더욱 더 분발하여 전각발전에 힘써주실 것을 당부 드립니다.

3차 캘리그래피 심사위원장 **박성임**

한 작품 한 작품 작가 분들의 열정이 담긴 작품을 심사하느라 힘이 들었습니다. 작품에서 풍기는 예술성, 창의성, 다양성 위주로 개성 있는 문자를 어떻게 구사했는가에 초점을 두고 글자가 주는 의미를 잘 표현한 작품과 획의 굵기를 자유롭게 조절해서 글씨를 단조롭지 않게 표현한 작품에 점수를 많이 주었습니다.

반면에 글씨체의 흘림과 날림에 치중하다보니 글씨의 안정감이 조금 부족한 것은 아쉬웠고 너무 꾸밈에 치중하다보니 문자가 주는 의미를 묻히게 한 것에는 감점 요인이었습니다.

이상으로 캘리그래피 작가님들의 작품성향을 짐작할 수 있는 아주 뜻깊은 자리에서 여러분들의 주옥같은 작품들을 보며 캘리그래피 작가로서 뿌듯함을 느꼈습니다. 모두들 수고 많이 하셨습니다.

제37회

대한민국미술대전
The 37th Grand Art Exhibition of Korea

서예 부문

대한민국서예대상
최우수상
우수상
서울특별시장상
서울시의회의장상
특선 기업매입상

Calligraphy part

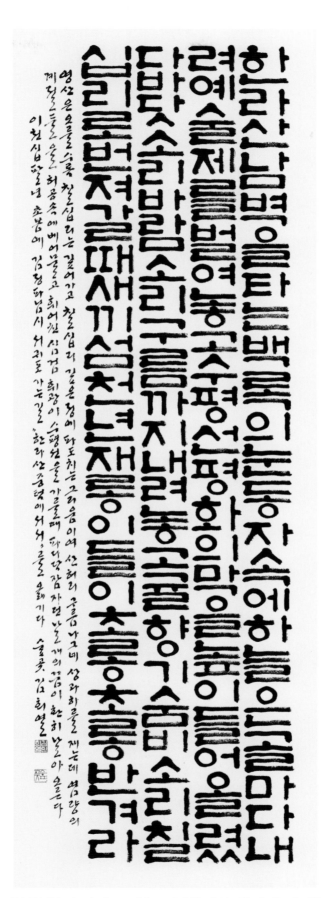

김희열 / 서귀포 가는 길 "한라산 중턱에 서서"

최우수상 ▶ 한글

정경옥 / 김철영님의 〈애국가〉

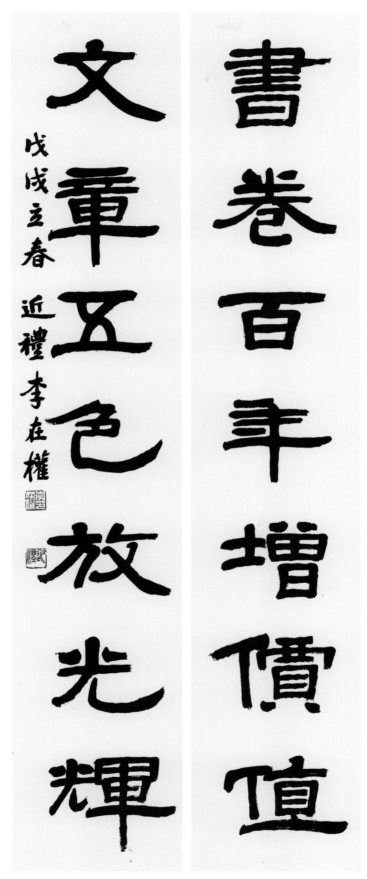

書卷百年增價值
文章五色放光輝

戊戌立春 近禮 李在權

이재권 / 서권·문장

오순옥 / 석촌별곡

기도는 나의 음악 가슴 한복판에 꽂아놓은 사랑은 단 하나의 성스러운 깃발 태초부터 나의 영토는 좁은 길이었다 해도 고독의 진주를 캐며 내 가꿈으로 피어나야 할 땅에 처로이 쳐다보는 인정의 고움도 나는 싫어 바람이 스쳐 가며 노래를 하면 푸른 하늘에게 피리를 불었지 태양에 쫓기어 활활 타다 남은 저녁 노을에 저렇게 긴 강이 흐른다오 란내 가슴이 하양게 여위 기쁨이는오 실가 당신의 맑은 눈물 내 땅에 떨어지면 바람에 날려 보낼 기쁨의 꽃씨 흐려오 눈 세월의 눈시울에 원색의 아픔을 씻는 내 조용한 숨소리 보고싶은 얼굴이여 무술년 삼월 이 해인 님의 민들레의 영토를 쓰다 지송 정정순

정정순 / 이해인 시 〈민들레의 영토〉

진심극사호야흥셩을각호시며 학교를셰워를졍사듕에긱본삼아사
공일사을기임을삼으시되오도힝셩이시온이안으가졍치이쳐커니
뉘안나강격호릭열음의엄이상구의엄을밧아애민일심이원을엄시
나긋흐니엇거케격호왼되엿노가극원듕창애현셩졍을
이어거을늑양쳥반에격양가을불러뉘누회씨젹사람이가갈쳔씨
쳬뵉졍인가강우셩시을오늘나시뵌듯호각호셩뵉늘어드러로각
간게오옥셩이지식호니영어긍허호난말가

거영쳥화신

정화신 / 박인로의 〈영남가〉

조분례 / 백거이의 〈방언〉

不知香積寺 數里入雲峰 古木無人徑 深山何處鐘 泉聲咽危石 日色冷青松 薄暮空潭曲 安禪制毒龍

過香積寺戊戌春 觀山金道鎭

김도진 / 왕유 선생 시 〈과향적사〉

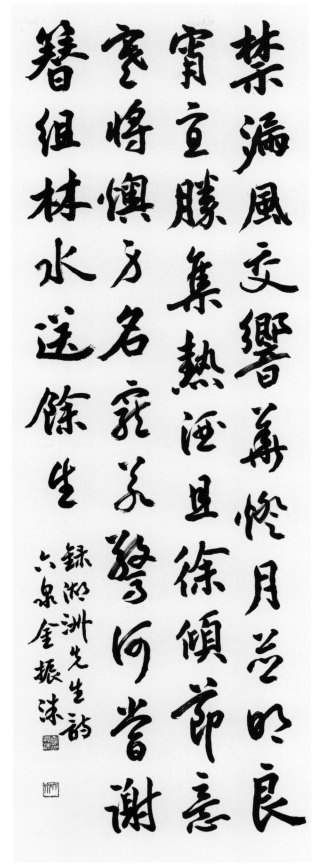

김진수 / 성중야작

香根移細雨課儀倚稈遲豈
為全華艷要看隱逸姿未載
承露葉新展傲霜枝百卉飄
零後相諧歲暮期

李栗谷先生詩
景農文允成

문윤성 / 이율곡 시 〈종국〉

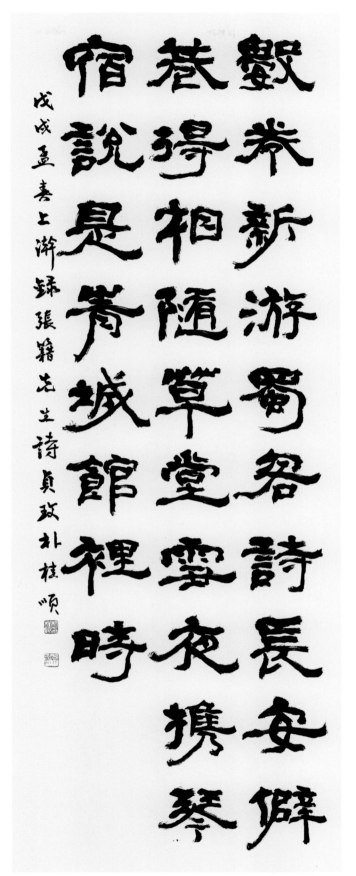

박계순 / 제소원설야동숙

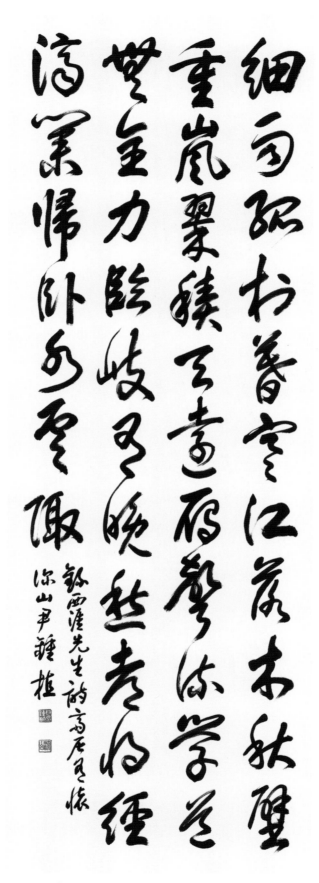

윤종식 / 서애선생 시 〈재거유회〉

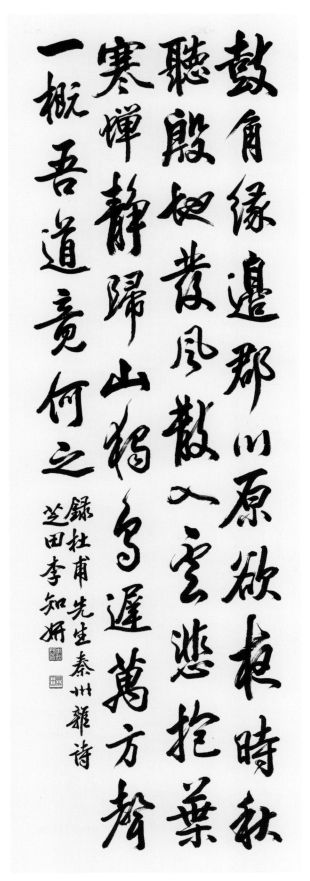

이지연 / 두보 선생 〈진주잡시〉

우수상 ▶ 한문

蕭條破屋聚南村盡室
棲棲歇斷魂及到驛西書
下曰白頭應復感君恩

戊戌立春錄茶山先生詩松苑曹得任

조득임 / 다산선생 시

최인숙 / 완당선생 시 〈증황치원〉

우수상 ▶ 한문

홍동 기 / 포용선생 시

서선희 / 중통외직(백문) / 존심양성(주문)

大方廣佛華嚴經　龍樹菩薩畧纂偈
南無華藏世界海　毗盧遮那真法身
現在說法盧舍那　釋迦牟尼諸如來
過去現在未來世　十方一切諸大聖
根本華嚴轉法輪　海印三昧勢力故
普賢菩薩諸大衆　執金剛神身衆神
足行神衆道場神　主城神衆主地神
主山神衆主林神　主藥神衆主稼神
主河神衆主海神　主水神衆主火神
主風神衆主空神　主方神衆主夜神
主晝神衆阿修羅　迦樓羅王緊那羅
摩睺羅伽夜叉王　諸大龍王鳩槃茶
乾闥婆王月天子　日天子衆忉利天
夜摩天王兜率天　化樂天王他化天
大梵天王光音天　遍淨天王廣果天
大自在王不可說　普賢文殊大菩薩
法慧功德金剛幢　金剛藏及金剛慧
光焰幢及須彌幢　大德聲聞舍利子
及與比丘海覺等　優婆塞長優婆夷
善財童子童男女　其數無量不可說
善財童子善知識　文殊舍利最第一
德雲海雲善住僧　彌伽解脫與海幢
休捨毗目瞿沙仙　勝熱婆羅慈行女
善見自在主童子　具足優婆明智士
法寶髻長與普眼　不動優婆遍行外
優婆羅華長者人　婆施羅船無上勝
獅子頻申婆須密　毗瑟祗羅居士人
觀自在尊與正趣　大天安住主地神
婆珊婆演主夜神　普德淨光主夜神
喜目觀察衆生神　普救衆生妙德神
寂靜音海主夜神　守護一切主夜神
開敷樹花主夜神　大願精進力救護
妙德圓滿瞿婆女　摩耶夫人天主光
遍友童子衆藝覺　賢勝堅固解脫長
妙月長者無勝軍　最寂靜婆羅門者
德生童子有德女　彌勒菩薩文殊等
普賢菩薩微塵衆　於此法會雲集來
常隨毗盧遮那佛　於蓮華藏世界海
造化莊嚴大法輪　十方虛空諸世界
亦復如是常說法　六六六四及與三
一十一一亦復一　世主妙嚴如來相
普賢三昧世界成　華藏世界盧舍那
如來名號四聖諦　光明覺品問明品
淨行賢首須彌頂　須彌頂上偈讚品
菩薩十住梵行品　發心功德明法品
佛昇夜摩天宮品　夜摩天宮偈讚品
十行品與無盡藏　佛昇兜率天宮品
兜率天宮偈讚品　十迴向及十地品
十定十通十忍品　阿僧祇品與壽量
菩薩住處佛不思　如來十身相海品
如來隨好功德品　普賢行及如來品
離世間品入法界　是為十萬偈頌經
三十九品圓滿教　諷誦此經信受持
初發心時便正覺　安坐如是國土海
是名毗盧遮那佛

佛紀二千五百六十二年二月翠苑許洧誌稽首敬書

허유지 / 대방광불화엄경 약찬게

禁漏風交響華燈月並明良
宵宜勝集熱酒且徐傾節意
寒將燼身名寵若驚何當謝
疆鎖林水送餘生

智硯張玉敬

장옥경 / 채유후 〈록정무하당〉

강완규 / 한퇴지 선생 시

元豐六年十月十二日夜解衣欲睡月色入戶欣然起行念無與為樂者遂至承天寺尋張懷民懷民亦未寢相與步於中庭庭下如積水空明水中藻荇交橫蓋竹柏影也何夜無月何處無竹柏但少閑人如吾兩人者耳

東坡先生記承天寺夜遊 青丘裵珉槿

배 민 근 / 기승천사야유

손세운 / 맹호연 시 〈연매도사산방〉

草堂秋七月霖雨夜三更歌
枕客無夢隔摠虫有聲淺莎
翻亂滴滴業洒餘清自我有
幽軸知君今夕情

清溪 辛白寧

신백녕 / 우야유회

오윤선 / 등왕각

寒巖邃更好無人
雲高岫閑青嶂孤
何所親暢志白宜
暑遷心珠甚可保

行此道更白
猨嘯致寒
老形窅

戊戌春寒山詩一首
翠亭李原浩

이원호 / 한산시

德氣風流所欽別離三載更關心
偶扶藜杖出寒谷又枉藍輿度遠岑
舊學商量加邃密新知培養轉深深
沉却湏说到無言霎不信人間有古今

戊戌孟春書 朱熹先生次鵝湖韻詩 石亭 鄭相頓

정상돈 / 차아호운

최은학 / 도연명 선생 시 〈잡시〉

山窓盡日抱書眠石鼎
猶留煮茗煙廉外忽聽
微雨韻瀟塘荷葉碧田

戊戌春正節書石耘徐憲淳先生偶詠詩一首 省菴室銀坤

김은곤 / 우영

제37회
대한민국미술대전
The 37th Grand Art Exhibition of Korea

서예 부문

한 글

특 선
입 선

하늘은 별들의 꽃밭 별들을 보며 내 마음 뜨겁게 가난해지네니
작은 꿈이 무거워 울고 싶을 때 그 넓은 꽃밭에 앉아 영혼의 호
흡소리 음악을 들네 기도는 늘 마실수록 가득찬 기쁨 내 일을
약속하는 커다란 거울 앞에 꿇어 앉으면 안으로 넘치는 강이
바다가 되네 길은 멀고 아득하여 피리소린 아직도 끝나지 않
았는데 별뜨고 구름 가면 세월도 가네

초강 강경자

강경자 / 김충래의 무의미했던 공간들이 당신으로 도배되어

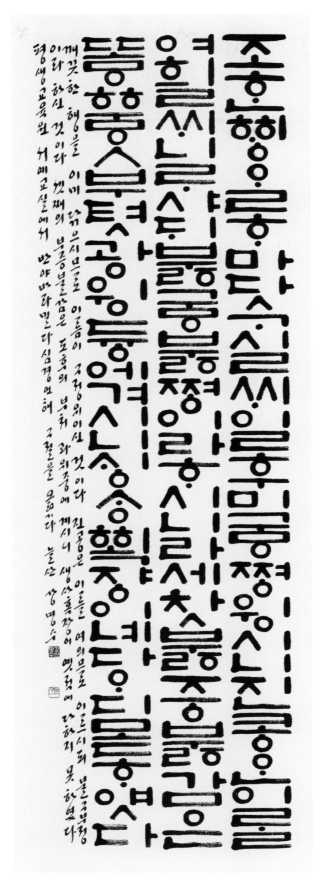

강 명 수 / 반야바라밀다심경언해

특 선 ▶ 한글

딸을길너츌가할졔손을잡고이른말이첨졔부부지츙하나남편디졉잘하여라
쳔셩의비필되여쓰이쳠졉한인연이라빅연지간고락사은々람의게달여쓰이만닐
힝실부죡하여눈박과나그되면독슈공방찬잘리의지하잔말가만닐보
면눈을기고말말이퓻잔나라남무기리슬루만나졈을미쥬우별하나니졈이쓴어
지면남만도못한나라비반할사사람나라두려울자뉘잇슬리의달을사그리말
껄아모리후회한들니졈인졍다시들떠엄지른진물다물소야딸아아기말
아부딕부딕조심하라지아비는하랄이요지어미는땅이되나니구말니장쳔노푼하랄
땅이엇지졈울손야여자의졔닐힝실유슌하게웃씀나라

흔들리지않고피는꽃이어디있으랴 이세상그어떤아름다
운꽃들도다흔들리면서피었나니 흔들리면서줄기
를곧게세웠나니 흔들리지않고가는사랑이어디있으랴

젖지않고피는꽃이어디있으랴 이세상그어떤빛나는꽃들도다
젖으며젖으며피었나니 바람과비에젖으며꽃잎따뜻하게피웠나니
젖지않고가는삶이어디있으랴

무술년 봄날에 도종환 선생의시 흔들리며피는꽃을쓰다 옥돌 김경연

김경연 / 도종환 선생의 〈흔들리며 피는 꽃〉

청자빛 하늘이 육모정 탑 위에 그린 듯이 곱고 연못 창포 잎에 여인네 행주치마에
첫여름이 흐르나라 일록색으로 새로 피어난 손아귀들의 여왕 오월
의 푸르러 싱그러운 내 가 왜 이로 부색하고 외로우냐 비 같이 앉은 정오계 절의 여 왕 오월
들어 찌 하 느 수 없 어 는 언 데 게 하 늘 에 본 나 기 긴 그 일 에 스 밀려 드 는 것
무지개로 편나 틀벌써 가 뮬큰 향수 보라 중게 내 고를 스치고 청머르 숭 이 뻘어 나
건길싸어 니 섯 가 한나 절 쩡 이 을 고나 는 활나 들 홋 일 나들 첫 갈 나 들 참 나 들고
사리를 찾 건 냘이 그 립 숙 나 나 의 사 람아 아름 다 운 노 래 라도 부르 자 아
니 서 러운 노래를 부르자 보리 받 특 투를 겹들 혜 치며 중같 이 뽀 양 내 맡은 한 늘
이 웃 는 가 오월 의 창 궁 이 여 나 의 태양이여

노천명의 푸르른 오월에 섰다

은빛 김명순

김명순 / 노천명의 〈푸른 오월〉

김소진 / 한밤에 먹을 갈면

특 선 ▶ 한글

푸른하늘아득히한없이날아가고실어도너를떠날수없어날
아갈수가없다가버슨전생의인연으로너의얼레에이렇게매
이어네가실을늦추어주면나는바람을타고둥둥솟아오르나
가때론이내로아주너를떠나가는가하다가도네가얼레를잡
아강으면나시너에게로강기어들어오는나터진가슴의앙상
한늑골사이로온풍지름을리듯찬바람에스치우며너의얼레
하나로강기었다풀리었다하고있으니

글길 김순희

김순희 / 양중해님의 시 〈연〉

아츰비긋개여쳥람이빗기늘ㄹ사앙이산의거러벌근비쳐
비휠쳐의은가지ㅇ해를거두어어듸득리만으됴번의할샤
어늬경을볼넌두리사시가졍이나께공뵈와누나곡듕이흡
습흐야픈광을뭐내나행행산조늘그래흘소뤼어늘볭병
잉화늘우음을머금엇나이고직안자보ㄹ쪄고듸듈러보니
동리쳥향이장구에볘여쳬라스광이표산흥ㄹ초욱이창욱
흐니박최ㅇㅇㄴ녹수에엌의엿고

　　　　　　　　스화 김애자

김애자 / 용추유영가

特 選 ▶ 한글

김연화 / 정철의 〈사미인곡〉 중

임향한일편단심하늘씌틀나시니삼성ㅇ결연이오지은마음안녀이다늬얼굴골늬

못보니보ㅇ음즈구다흘을가마는밋늣ㅊ치곱고밉고삼긴듸로진혀이셔연지빅분도쓸

쥴을모르거든호치단순을두엇노라흐리잇가이임만ㄴ븨와셥기를일성각ㅎ니

홍안을밋쟈ㅎ니셩셕이몃더지며됴믈이다싀ㅎ니괴롤들어이긔필들을고방년

십오의비혼일전혀언셔부샹ㅇ견스를은하의씨어늬여원앙긔상의봉황문노

화쌋녀늬손의나늬젹조ㅎ봉타야흘을가마는말나지어늬면졔구읗읗리려늬님은모

르셔도나늬님을미더이셔조만가긔롤손고펴기드리니향규셰월은믈흐르듯다

나간다인셩이언마치며이내몸어이흘고

자도사를쓰다 청쳔김옥경

김옥경 / 조우인의 〈자도사〉

김향선 / 함석헌 〈그 사람을 가졌는가〉

박경자 / 신현봉 시 〈작은 것 속에 숨어 있는 행복〉

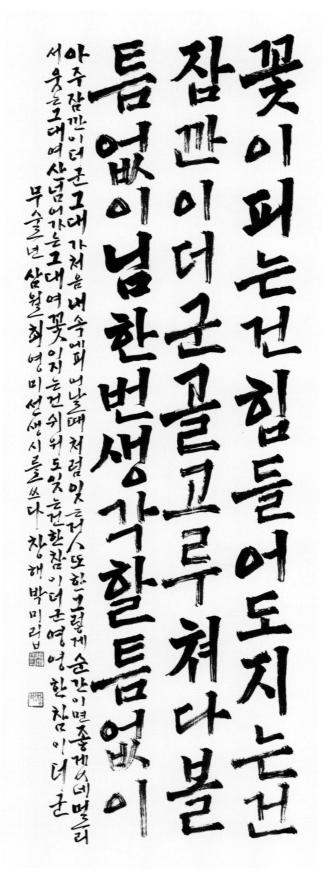

박 미 립 / 최영미 시 〈선운사에서〉

내가 사람의 방언과 천사의 말을 할지라도 사랑이 없으면 소리나는 구리와 울리는 꽹과리가 되고 내가 예언하는 능력이 있어 모든 비밀과 모든 지식을 알고 또 산을 옮길만한 모든 믿음이 있을지라도 사랑이 없으면 내가 아무 것도 아니요 내가 내게 있는 모든 것으로 구제하고 또 내 몸을 불사르게 내줄지라도 사랑이 없으면 내게 아무 유익이 없느니라 사랑은 오래 참고 사랑은 온유하며 시기하지 아니하며 사랑은 자랑하지 아니하며 교만하지 아니하며 무례히 행하지 아니하며 자기의 유익을 구하지 아니하며 성내지 아니하며 악한 것을 생각하지 아니하며 불의를 기뻐하지 아니하며 진리와 함께 기뻐하고 모든 것을 참으며 모든 것을 믿으며 모든 것을 바라며 모든 것을 견디느니라 사랑은 언제까지나 떨어지지 아니하되 예언도 폐하고 방언도 그치고 지식도 폐하리라 우리는 부분적으로 알고 예언하니 온전한 것이 올 때에는 부분적으로 하던 것이 폐하리라 내가 어렸을 때에는 말하는 것이 어린 아이와 같고 깨닫는 것이 어린 아이와 같고 생각하는 것이 어린 아이와 같다가 장성한 사람이 되어서는 어린 아이의 일을 버렸노라 우리가 지금은 거울로 보는 것 같이 희미하나 그 때에는 얼굴과 얼굴을 대하여 볼 것이요 지금은 내가 부분적으로 아나 그 때에는 주께서 나를 아신 것같이 내가 온전히 알리라 그런즉 믿음 소망 사랑 이 세 가지는 항상 있을 것인데 그 중의 제일은 사랑이라

고린도전서 십삼장을 쓰다 유향 박성희

박성희 / 고린도전서 십삼장

스월이라밍하되니님하오만절긔로다비온끗히볏치나일긔도

청화호다엄갈넙더질쳬에법궁셔자로을은볏디이삭뒤여니니씌

곡입소뤼호나능순도홀창이오잠능도방장이난남녀노소골글호

아집의잇실듬이엄셔젹막호쩨섭을늑음의각갓도나면화을만

히갈쇼방젹의근본이나수동북녹츙긔브릑을젹게호소갈쩍

거거름홀쳬쯜비여섯거호소꾸눈을써울니일은오쩨야보셰능낭

이부죽호나환조차보퇴리라

농가월령가사월령에써쓰구 갈셤박순금

박순금 / 농가월령가 사월령

고향집에 가면 지금도 어머니가 싸리울 벌고 내다보시면 좋겠다 감나무 아래 두엄우러기 지금도 오락오락 깅이 났으면 좋겠다 늦복신 햇살냇가에 써빨래 하련슬이 지금어 디 있을까 항기로운 플내음 꼴베건언덕에 써북자되기 바라련 범식이 지금은 어니우 얼하고 있을까 아 고향에 가면 고향집에 가면 우지개와 도같이 빛나 런얼글나 살아와 지금도 사랑에 으여 도란도 란 옛날얘기 들었으면 좋겠다

차엉우시 고향에 가면 연정 송다겸

송 다 겸 / 고향에 가면

나랏말쓰미 듕귁에 달아 문쯩와로 서르 스뭇디 아니홀쎄 이런젼ᄎᆞ로 어린 박셩이 니르고져 홀 배 이셔도 ᄆᆞᄎᆞᆷ내 제 ᄠᅳ들 시러 펴디 몯홇 노미 하니라 내 이를 위ᄒᆞᅇᅣ 어엿비 너겨 새로 스믈 여듧 쭝를 ᄆᆡᇰ고노니 사ᄅᆞᆷ마다 히ᅇᅧ 수비 니겨 날로 뿌메 뻔한킈 ᄒᆞ고져 홇ᄯᆞᄅᆞ미니라

훈민정음 어문을 쓰다
무술년 봄 돌샘 송 순행

송순행 / 훈민정음 서문 (세종대왕)

신명진 / 봉선화가

특 선 ▶ 한글

세상에와 그대를 만난건 내게 얼마나 행운 이었나 그대생각 내게머물

물 나의 세상은 빛나는 세상이 됩니다 맑고 맑은 사랑 중에 그대 한사람

그대생각 내게 머물므로 나의 세상은 더욱 한 세상이 됩니다 어제오늘

길을 걸으며 당신을 생각 했습니다 오늘도 들길을 걸으며 당신을

생각 했습니다 어제 내 발에 밟힌 풀잎이 오늘은 새롭게 일어나 바람에

멀고 있는걸 나는 봅니다 당신 발에 밟히면서 새로 위지는 풀잎이면

합니다 당신 앞에 여리게 떠는 풀 잎이면 합니다 나태주님 시 봄비신순동

신순동 / 나태주 시 〈들길을 걸으며〉

어느조그만 산골로 들어가 나는 이름없는 여인이 되
고실 소츠가지 뱅에 박넝쿨을 올리고 삼밭에 오이랑 호
박을 놓고 들장미로 울타리를 엮어 마당엔 하늘을 욕
심껏들여 놓고 밤이면 실컷 별을 안고 부엉이가 우는
밤도 내 사 외롭지 않겠스 기차가 지나가 버리는 마을
놋양푼의 수수엿을 녹여 먹으며 내 좋은 사람과 밤이
늦도록 여 으나는 산골 얘기를 하면 삼살개 는 길을을 짓
고 나는 여왕보다 더 행복하겠스

일화 양재옥

양재옥 / 노천명 시 〈이름 없는 여인이 되어〉

금강더 믠우층의 션학이 삿기치니 츈풍옥뎍셩의 첫줌을 찌 듯던디 호의

현샹이 반공의 소소쁴니 셔 호녯쥬인을 반겨셔 넘는 듯 쇼향노 대 향노눈

아래구버보며 뎡양ㅅ 진혈디고 텨올나 안즌 말이 녀산진면목이 여긔 야

다 뫼 누다 어 와 조화옹이 헌ㅅ 토 헌ㅅ 홀 샤 늘거든 뛰 디 마 냣 거 든솟 디

마나 부용을 쏘 잣는 듯 빅옥을 믓 것 는 듯 동명을 박ㅊ는 듯 북극을 괴 왓는

듯 놉흘시고 망고디 의로올샤 혈망봉하 늘의 추미러 므ㅅ 일을 ㅅ로 리라

우 미 경 / 관동별곡

유선영 / 일동장유가

맛당이도라가군의품달ᄒᆞ야회보ᄒᆞ리로다ᄒᆞ고환가ᄒᆞ야품뎡왈
대개구양공의소디쟤니윤필일시올터이다공이반겨왈이엇던사름
고ᄃᆞ왈이곳니현윤이란쳥소니곳니원의니공의것뎌니이다공이쳥
츳의손의드럿던칙을더지고믈연노지왈이누ᄡᅴ디ᄉᆞ금ᄉᆞᆷ말고네
뎌즈음과아비말을ᄯᆞ셔히드럿거ᄂᆞᆯ기연방ᄉᆞ히이말을내게들니믈
잘ᄒᆞ리오네누의로ᄡᅥ이젹과혼인ᄒᆞ매ᄆᆞᆷ쾌ᄉᆞ잇ᄂᆞᆫ뇨내밍셰코니
원의ᄡᅮ과필부로더브러혼인티아니리라

향졍윤션미

윤선미 / 옥원듕회연 중에서

화란춘성하고 만화방창이라 때 좋다 벗님네야 산천경개를 구경을 가세 즉장망혜 간죽장자로 천리강산 들어가니

만산홍록들은 일년일도 다시 피어 춘색을 자랑노라 색색이 붉었는데 창송취죽은 창창울울한데 기화요초 난만

중에 꽃 속에 잠든 나비 자취없이 날아난다 유상앵비는 편편금이요 화간접무가 질이 중을세

고도화만발 정침홍이로구나 어주축수 애산춘이라 건넛도원이 여 아니냐 양류세지 사사록하니 황산곡리 강

충절에 연명오류가에 아니냐 제비는 물을 차고 기러기 짓쳐 지줄 쳐에 눌이 떠두 나래 훨씬 펴고 펄펄펄펄 백

은강에 높이 떠서 천리강산 머나먼 길을 어이 갈꼬 슬피 운다 원산은 첩첩 태산은 주춤하여 기암은 충충 장송은 낙

락에 이구벅러져 광풍에 흥을 겨워 우줄우줄 춤을 춘다 층암절벽상의 폭포수는 콸콸콸 수정렴 드리운 듯 이 골물이

수르르 특특져 골물이 실솥엘 콸의 열곤의 한데 합수하여 천방저 지방저 수크러 퍼적퍼적 덩실 펄펄 뛰어

풍썩으로 르르 팔팔팔팔 펄펄하리 산영수가에 아니냐 즉 곡제금은

천고절이 오적나 정조는 일년일편이라 일을에 어려라 경개 무궁 좋을씨고

누리 윤애경

윤애경 / 유산가

특 선 ▶ 한글

어와 벗님네야 이내 말씀 드러보소 인생천지 간의 그 아니 늣거우가 일성

을 나스나 도가 만나 빅년이라 하들며 빅년이 반듯 기어려우나 빅극

지라 극이오 창회지 일을 속이라 역녀건곤 의 지낫늘이로다 비컵은 인

성이 쩗의 봄가지서 남오의 흥을 일을 역것 히 구하여도 쯧쯧히 이 슬

이라 오히려 것업 거드어 와 닉일이 야 랑을 혜여 보니 반성이 최뜻 되

여늣 이들이 업시 이왕 일 성각 흘즉 일혜아리너 번복도 측 랑업

나 승침도 하도 할스 남희 되 그서 흘스가 니 흘스이 이러 흘스가
　　슬발 을정인 [印]
　　[印]

윤정인 / 안조환의 〈만언사〉

일호쥬가 쳐다가 시름젼을 오리라 혓혀 리롭도라 밤은 어이 더지 가노

원츈의 계명을 단장셩네아이야 죵각의 북이 울을 남셩에 문을 연다

인희홍야 슐소라가 흘 먹고 위로 헐가 인호상이 죵록흐니무미음도고지

읍가 슐소고셩 각흐니 호군셥 더욱난가 쯧주셩 각간 절흐니 집비 흐기

난감이라 강잉흐여 돌를 드러 일비 일비 부일 비라 장우 단호 절노나니 관위

흘기어려 왜라 伍흘돌 부어 둘흔 준음 가을 오리라 권쥬가은 옛 오리요

시쳘 가 는 셔 곳 도 라 무슐년 취 몽록 셔셔 쓴다 소헌 윤종숙 [인] [인]

윤종숙 / 취몽록

이광숙 / 소유정가

이명애 / 효우가

특 선 ▶ 한글

창을열어놓고앉았더니산새두마리날아와한나절을마루에앉아이상한이야
기를나누다가날아갔다어느산에서날아왔을까구름빛색깔백운대에서
날아온새였으리라새가날기고간목소리는성자의말처럼맑더색이지난오
늘까지골귀에남아있다다새가앉았던실버에선산냄새봄풀구름향기맑은
물소리까지들리고있다다산새같이마음맑은사람은이세상에정녕없을까
그가남긴음성은성자의말이되어이땅에길이남을오늘도나는창을열어
놓고있다산새를기다리는마음에서 무슬년여름 글벗 이미순

이미순 / 황금찬님의 〈산새〉

삼 청 쳑 옥 로 놀 ㄱ 쳔 의 셔 듯 듯 늘 듯 기 하 의 억 지 예 일 장 이 쳠 파 효 매 산 영 읆 겨 거 든 백 인 홍 슈 지 변 의 일 쌍 쳥 학 은 한 왕 한 예 효 노 매 리 차 즁 의 승 사 을 나 혼 자 아 희 쩌 시 흥 자 알 ㄹ 낙 김 효 야 바 랄 각 예 쓰 슈 흥 ㄴ 낙 하 창 망 지 외 예 호 상 고 병 은 반 우 반 무 효 노 매 라 완 토 거 최 쳐 울 라 바 릴 일 압 쥬 각 은 백 암 반 의 나 라 쩌 든 금 신 이 형 완 효 을 옥 갑 희 을 듸 백 납 한 승 은 션 향 을 긋 뗘 겨 위 옥 로 예 향 을 즛 일 셩 금 경 을 만 학 특 의 을 리 노 매 아 희 야 오 늘 을 말 고 라 딥 숭 스 인 알 려 라

슬 찬 이 영 이

이영이 / 침굉선사 〈청학동가〉

특 선 ▶ 한글

이정희 / 농가월령가 팔월령 중에서

휘영청날밝은제창을열고홀로앉았다뜰에가득국화향기외로
음이병이어리프른갑배연기하늘에바람차고범은슬그림자득
빰이더위온다천지가괴괴한데찾아올이하나없다의즉가망망
해도옛생각은새로워라갈아래쓰러지니길은밤은바라런듯창
망한달결소리초옥이떠나간가크각배노젓듯이가앗고를알에능
고열드글을고른가음벽에기대말이없다는소리감고나니흥이먼
저알서노라흥쩌는열슬가락째네로밭길랏다

은강 이진환

이진환 / 가야금

특 선 ▶ 한글

아무리예쁜것이라도마침내쓰레기가되느니라고운것이라도마침내쓰레
기가되느니라그런말하면써빗자루마당을쓸나남들실없어하는것에신공으
로밀어쓰레기통에담고꽃아서넘새까지때운가땅에끌으면흙이되는쓰레
기때우면재가되어꽃을을가꾸는쓰레기마루에서마당끝까지한집씩쓸어한
마을이깨끗한마을씩지구마을이깨긋해진나지구를쓰는빗자루먼커니더
정을깨끗이하라면커니자리를나득거려라그런말하면써빗자루풍강이가
된다진정한세상일끝은쓰레기즉곡르는사람이니라진정배우는사람은빗
자루써도배우느니라그런말하면써풍강빗자루가된나

수려임명남

임 명 남 / 신현득님의 〈몽당 빗자루처럼〉

정은임 / 김광섭님 〈나의 사랑하는 나라〉

바라볼수록마음이맑아지는사람인으로꽃씨를백리고있었을까너무

도수수하기에네곁에서이치나시별을어려르지않아도되리네얼

글바라보고있으면마음이한없이개어함께있기만하여도그떨림이

로내온몸에빛을울즉나한줄기향기가하늘에서내려와오랜밤을등

불밝혀쉬구쉬루터지는듯별은어입술에강족고수정무구의미

그앞에내준재의므기력함이여네앞에서나는길을잃는가쉬늘한늘

매밤하늘에떠가는반달같은사람 이상선님의난을바라보며 학쳠칭태환

정태환 / 이상선님의 〈난을 바라보며〉

맑은하늘고요한새벽에황금빛수탉이소리높이새해를알리니천문만호가일시에활짝열리며축복의물결이성난파도처럼집집마다밀려듭니다아버지어머니복많이받으십시오앞집의목동아뒷집의수남아새해를노래하세마루밑멍멍이도우리속끌끌이도기뻐날뛰며춤을춥니다행복은원래시공을초월하고시공을포함하니이행복의물결은항상우주에넘쳐있습니다높은산꼭대기에우뚝서있는바위도깊은골짜기에흘러내리는시냇물도다같이입을열어행복을크게외치고있습니다반짝이는별들도휘월나는새들도함께노래하며새해를축복합니다이거룩한현실을바로봅시다

성철스님법어중에서죽원조윤정

조윤정 / 성철스님 법어 중에서

주안에서항상기뻐하라내가다시말하노니기뻐하라너희관용을모든사람에게알게하라주께서가까우시니라아무것도염려하지말고다만모든일에기도와간구로너희구할것을감사함으로하나님께아뢰라그리하면모든지각에뛰어난하나님의평강이그리스도예수안에서너희마음과생각을지키시리라끝으로형제들아무엇에든지참되며무엇에든지경건하며무엇에든지옳으며무엇에든지정결하며무엇에든지사랑받을만하며무엇에든지칭찬받을만하며무슨덕이있든지무슨기림이있든지이것들을생각하라너희는내게배우고받고들고본바를행하라그리하면평강의하나님이너희와함께계시리라

이천십칠 무술년 화창한 봄날에 빌립보서 사장 사절에서 구절을 적다 남정 주혜진

주혜진 / 성경 빌립보서 4장

차경자 / 하명동가 중에서

낙동강 빈 나루에 달빛이 푸르릅니다 무엣지 그니운 밤 지향없이 가고

파 너혼즈는 금빛 노을에 배로를 말겨 붚니다 낯익은 동경이 되 달아끼

둘아 둘아 밝어라 아득히 그님속에 경화된 초가집들 할머니 조웅연

고려 붇너 둘아 말을 기억 없는 먼길이 나떠나 온 듯 뒤 지는들 화 산들이

에 잠들던 그달밤도 할버진 율 지으시고 달이 밝앗더이다 이읃도더

너웅도 알음다운 사랑으로 온 세상 쉬는 숨결 한 칸 뼈로 밝습니다다 차

리니 외로울 밤 정이 밤더니 새 소서

이호우님의 달밤 학머 최영자

최영자 / 이호우님의 〈달밤〉

최영호 / 정지용의 〈향수〉

특 선 ▶ 한글

당신을버렸지만길까지버릴수는없었다무릇길들이란땅위에세운당신과나의유적이다타클라
마칸사막에서는하루에도몇번씩길이바뀐다길없는길위에서서새길을꿈꾼다노란수박꽃밑에
엄지손톱만큼작은수박이매달렸다지금이순간에부화하지못한다울
봄에심은나무둥에석류나무가가장늦게임을피워낸다저수지바닥이드러나도록비가없다벌
써용솔묘목의반이넘게임이말라죽었다물의문하에들어선자에게이보다더큰실망은없다나
는절망으로써절망을채찍질하며절망을건너갈것이다너무크게상심하지않기로한다이순간
을살지못하는당신에게삶이없다이순간에도당신은당신이알지못하는곳으로흘러가고있다내
전생은라마승이었으니마흔너머부터는라마승의삶의길을갈수밖에없다큰불편을냉큼받아들
였더니마음의작은불편들이입을다시골에오니비로소희망이있었다

글쓰고 최태선

최태선 / 시골로 내려오다

당신이생존을위해무엇을하는가는내게중요하지않다당신이무엇때문에
민하고있고자신의가슴이원하는것을이루기위해어떤꿈을간직하고있는가
나는알고싶다나당신이몇살인가는내게중요하지않다나만일당신이사랑을
위해진정으로살아있기위해죽어버려비난받는것을두려워하지않을수자신
이있는가알고싶다나어떤행성즉위를낭신이들고있는가는중요하지않다낭신
이슬픔의중심에가닿은적이있는가삶으로부터배반당한경험이있는가그래
서진뜩웅츠러들적이있는가또한앞으로받을더많은상처때문에마음을닫음같은
적이있는가알고싶다나의것이든낭신자신의것이든

은결형성하

형성하 / 오리아 마운틴 트리머의 시 〈초대〉

강경애 / 훈민정음 서문

강송덕 / 낙성비룡

강현옥 / 구운몽 권지사 일부

고은숙 / 장인숙 시 〈박꽃〉

강가에 새로심은 나무들이 바람을맞으며 흔들리고 있었다 흔들리는나무의 허리를껴안은채 기를쓰고 버텨주는 버팀목 누군가를위해서 저렇게 땀흘려버텨줄수있는 사람은 행복하다 누군가의 힘든세상을버텨준다는것은 나의 외로움을기대는것이지 지금그대가 홀로이 세상에서 한없이 흔들리는 것은 사랑이라는 버팀목이없기때문이다 흔들리는나무가 새들의 집을버터주고 꽃들의 향기가세상을적시도록 버텨주는것처럼 그대를버텨주는 버팀목이되고싶다 가끔은 나도함께 흔들리면서

반야 김경순

김경순 / 정성수 〈버팀목〉

김미경 / 한장석 〈농촌풍경〉

김미경 / 목계장터

김성원 / 곽재규님 시 중에서

김연숙 / 금강별곡

김영한 / 득오의 모죽지랑가

꼭필요한만큼만먹고꼭필요한만큼만둥지를틀며욕심을부리지않는새처럼당신의하늘을날게해주십시오가진것없어도마음은웃음으로기쁨의깃을치며오늘을살게해주십시오예측할수없는위험을무릅쓰고먼길을떠나는철새의당당함으로텅빈하늘을나는고독과자유를맛보게해주십시오직사랑하나로눈물속에도기쁨이넘쳐날서원의삶에햇살로넘쳐오는축복나의선택은가난을위한가난이아니라사랑을위한가난이기에모든것버리고도더넉넉할수있음이니내삶의하늘에떠다니는흰구름의평화여날마다새가되어새로이떠나려는내게더이상무게가주는슬픔은없습니다

이해인수녀시가난한새의기도를쓰다
묵슬년봄 일산 김정례

김재선 / 성경구절　　　　　　　김정례 / 이해인의 〈가난한 새의 기도〉

사랑은오래참고사랑은온유하며시기하지아니하며사랑은자랑하지아니하며교만하지아니하며무례히행하지아니하며자기의유익을구하지아니하며성내지아니하며악한것을생각하지아니하며불의를기뻐하지아니하며진리와함께기뻐하고모든것을참으며모든것을믿으며모든것을바라며모든것을견디느니라사랑은언제까지나떨어지지아니하되예언도폐하고방언도그치고지식도폐하리라그런즉믿음소망사랑이세가지는항상있을것인데그중에제일은사랑이니라

푸른솔 김재선

김혜숙 / 노천명의 〈고향〉

김화옥 / 명월음

남궁화영 / 향니도

문명순 / 신이화 자작시

문서영 / 토란

문종두 / 신흠 선생의 〈지상〉

해질무렵엔우리모두조금더고요한눈길로하늘을본다지는해를안
고집으로돌아가는이들의발걸음은따뜻하다가족을다시만나건네
는정겨운웃음속에깃드는노을의평화아픈것이낫기를바라지만결
코나을수가없는사랑하는이를언젠가저세상으로보내야하는이들
의마음은쓸쓸하다안팎으로눈물겨운세상의모든슬픔들을자기것
인양끝어안고눈물속에기도하는이들의목소리는순결하다해질무
렵엔우리모두조금더겸손한손길로사랑의손을내민다 박순덕

박상찬 / 사미인곡　　　　박순덕 / 해 질 무렵

박영목 / 이제는 봄이구나

박영희 / 상춘곡

내 그대를 생각함은 항상 그대가 앉아 있는 배경에서 해가지고 바람이 부
는 일처럼 사소한 일일 것이나 언젠가 그대가 한없이 괴로움속을 헤매일
때에 오랫동안 전해 오던 그 사소함으로 그대를 불러 보리라 진실로 진실
로 내가 그대를 사랑하는 까닭은 내 나의 사랑을 한없이 잇닿은 그 기다림
으로 바꾸어 버린데 있었다 밤이 들면서 골짜기엔 눈이 퍼붓기 시작했다
내 사랑도 어디쯤에 선 반드시 그칠 것을 믿는다 다만 그때 내 기다림의 자
세를 생각하는 것뿐이다 그동안에 눈이 그치고 꽃이 피어나고 낙엽이 떨
어지고 또 눈이 퍼붓고 할 것을 믿는다

황동규선생시 소운 박윤미

박윤미 / 황동규의 〈즐거운 편지〉

석련이라 시들 수도 없는 꽃이요 빛으로 시고 환히 이승의 시간을 초월하신 당신이옵기 아 이렇게
가까우면서 아슬히 먼 자리에 계심이여 어느 바다 물결이 다만 당신의 발밑에라도 찰락이겠나
이까 또 어느 바람결이 그가 비연 당신의 옷자락을 스치이겠나 이까 자브름하게 감으신 눈을 이
젠 뜨실 수도 벙으러 질 듯 오므린 입가의 가는 웃음결도 이제 영사라질 수 없으리니 그것이 그대
로 한 영원인 까닭이로라 해의 마음과 꽃의 후향을 지니셨고 녀 항시 피어 오는 영혼의 거울 속에
뭇 성신의 운행을 들으시며 그윽한 당신아 구슬 줄을 사붓이 드옵신 손가락 하나
움직이지 않으시고 당신 앞에 선 발을 절 맞아케 하는 것이 제 마음 놓고 죽어
가는 사람처럼 절로 쉬어지는 한숨이 있을 미란 사람을 절 마다 관세음보살 당신의 모습을 저만치 보노
라면 어느 명공의 솜씨인고 하는 건 통떠 오르지 않습니다 만어 리석게 허나 간절히 바라게 되
는 것은 저도 그처럼 당신을 기리는 단 한 편의 완미한 시를 쓰고 싶은 것입니다

현곡 박정미

박정미 / 관세음상에게 중에서 쓰다

박주애 / 천당직로

박지혜 / 여사서 (397~398쪽)

박찬희 / 농가월령가 구월령에서

박현자 / 정철 〈사미인곡 중에서〉

방완숙 / 섬진강

백상열 / 젊은 하루

백승갑 / 낙은별곡

성영옥 / 법정스님 글 중에서

손현주 / 옥루연가

신정순 / 옥원듕회연

신현옥 / 석굴암

안미자 / 돌담에 속삭이는 햇발

양순열 / 이광수 시 〈붓 한 자루〉

양정록 / 이해인님 시 〈한 송이 수련으로〉

오은주 / 정철 〈사미인곡〉

우명화 / 사미인곡

현활이 째능석과 석령이 평안히 편히 근심호야 상이 정히 근심호야 장수을
즐히 누리라니 일동으여 각 강촉호온부황하의 볏읜나라승상고안
블히 붓아 흐로드러와 도적질호야 상공이 한국공을 부 쯕갈
을여 긔내여 쁴딱죽 각시떠며 흘사를이업쓰거시오쭈광조노광동
깅의 가쳐오라 가며 경슬로온가 흐니 승상이 상긔쭈흐아 인흐아
잇게 흐서 떤빙장과 정벙이 가나 감녑곡이 비여 정히 수쭉이 이업
슬긔슬을거시니 엇더 용남이이시리오 응슬병 봄 쩡광 윤미경

우리가 수행을하는것은 새삼스럽게깨닫기위해서가아니라그깨달음을
드러내기위해서다닦지않으면때문기때문이다마치거울처럼닦아야본
래부터지니고있는그빛을발할수있다사람은누구든자기자신안에하나
의세계를가지고있다사람은누구나그마음밑바닥에서는고독한존재이
다그고독과신비로운세계가하나가되도록안으로살피라무엇이든많이
알려고하지말라책에너무의존하지말라성인의가르침이라도종
교적인이론은공허한것이다진정한앎이란내가직접체험한것이것만이
내것이될수있고나를형성한다

법정스님의수행의이유 현아당운남중

윤방원 / 정철의 성산별곡 중에서

윤용주 / 이해인의 〈어머니〉

음경옥 / 노계가

이금윤 / 관동별곡

이남미 / 완월회맹연

이남주 / 가을빛 속으로

여호와께서 집을 세우지 아니하시면 세우는 자의 수고가 헛되며 여호와께서 성을 지키지 아니하시면 파수꾼의 깨어 있음이 헛되도다 너희가 일찍이 일어나고 늦게 누우며 수고의 떡을 먹음이 헛되도다 그러므로 여호와께서 그의 사랑하시는 자에게는 잠을 주시는도다 보라 자식들은 여호와의 기업이요 태의 열매는 그의 상급이로다 젊은 자의 자식은 장사의 수중의 화살같으니 이것이 그의 화살통에 가득한 자는 복되도다 그들이 성문에서 그들의 원수와 담판할 때에 수치를 당하지 아니하리로다 의암 이두수

사막에서 도처를 버리지 않는 풀들이 있고 꽃이 피를 다 버린 슬픔에 서도 아직 끝나지 않았다고 믿는 나무가 있다 화산재에 뿌리고 옹암 에 혹은 산기슭에도 살아서 재를 떨며 돌아오는 벌레와 짐승이 있다 내가 나를 버리며 거기 기약도 없지만 내가 나를 떠나면 처 뿌리 하지 않으면 어느 곳에서나 함께 있는 것들이 있나 끌짜기에나 시골에 이르고 이고 이 글들을 기르며 만들어 메말라 버린 거 포기 하지 않는다면

도종환님의 폐허 이후를 쓰다 들을이 다정

이다정 / 폐허 이후

이두수 / 구약성서 시편 127편

이명희 / 관동별곡

이 발 / 이명 선생 시 〈함곡관 산양〉

이선순 / 낙성비룡

이선옥 / 안조환님의 〈만언사〉 중에서

차운 산 바위 위에 하늘은 멀어
산새가 구슬피 울음 운다
구름 흘러가는 물길은 칠백리
나그네 긴 소매 꽃잎에 젖어
술 익는 강마을의 저녁 노을이여
이 밤 자면 저 마을에
꽃은 지리라
다정하고 한 많음도 병인 양하여
달빛 아래 고요히 흔들리며 가노니

수유년 봄에 조지훈 선생 시 완화삼
을쓰라 홍은 이영근

비도여 나리물이 모두겨지면 산간엔 폭포되여 수력전기 요
에선 관개도어만 종석이 오매말러 타는 싱언
분솟한 가지 울어갈제 밤에 찬이슬되여 축여도주고 외롭은
어느길손창자 조릴제길에 으찬샘 되여 눅궈도주오 내의여
지엽풀을 한방울도 흐르는 만숯이러 하거드는 인생의 하
낭저만저라 고기구하다니길을 타발켓나요

김정식님의 고락에서 쓰다
운허 이선자

이선자 / 김정식님의 〈고락〉

이영근 / 조지훈 선생 시 〈완화삼〉

네가만일하나님을찾으며전능하신이에게간구하고또
청결하고정직하면반드시너를돌보시고네의로운처소
를평안하게하실것이라네시작은미약하였으나네나중
은심히창대하리라청하건대너는옛시대사람에게물으
며조상들의터득한일을밭을지어다

성경읍기 팔장 운봉 이윤섭

복은검소함에서생기고덕은겸양에서생기며도는안정에서생기고명은화창에서생기나니
근심은애욕에서생기고재앙은물욕에서생기며허물은경망에서생기고죄는참지못하는데
서생긴다눈을조심하여남의그릇됨을보지말고입을조심하여착한말바른말부드럽고
운말을언제나할것이며몸을조심하여나쁜친구를따르지말고어질고착한이를가까이하
라이익없는말을실없이하지말고내게상관없는일을부질없이시비하지말고
공경하고덕있는이를받들며지혜로운이미거한이를밝게분별하여모르는이를너그럽
게용서하라오는것을거절말고가는것을잡지말라내몸대우없음에바라지말고일
이지나갔음에원망하지말라남을손해하면마침내그것이자기에게돌아오고세
력을의지하하면도리어재화가따르느니라

마음다스리는글을쓰다 한절이영재

이영재 / 마음 다스리는 글 (명심보감 구)　　　　　이윤섭 / 읍기 팔장

이윤자 / 마태복음 6장에서

이정균 / 허난설헌의 〈규원가〉 중에서

입 선 ▶ 한글

이화정 / 농가월령가

임영란 / 소망

장상옥 / 김광규님의 시 〈한강〉

전영숙 / 위백규님 자회가에서

정금숙 / 속미인곡

정대규 / 상춘곡

마음과 뜻은 어리석은 것을 변해서 지혜스럽게 도 할수 있고 못 생긴 것을 변해서 어
진 사람으로 만들수도 있다 그것은 무슨 까닭일까 그것은 사람의 마음이란 그 비어
있고 차 있고 한것이 본래 타고난것에 구애 되지 않기 때문이다 그렇다 사람이란 지
혜스러운것보다 더 아름다운것이 없다어 진것보다 더 귀한것이 없다 그런데 어째
서 나 혼자 괴로움게 어 질고 지 못하고 하늘에 서 타고난 본성을 깎
아 버린단말인가 사 람마다 이런뜻을 마음속에 두고 이것을 걷고 금도
물러서지 않는다 면누구나 거 의 올바른 사 람의 지경에 들어 갈수가 있다

무슬년봄에 율곡 선생지은 격몽요결 입지장에 서 일절을 적다 구봉정제명

정제명 / 이율곡 선생 지은 〈격몽요결 입지장 제1절〉

정찬호 / 농가월령가

조 명 자 / 박인로 〈입암별곡〉

조 정 화 / 봉선화가

차명순 / 구운몽

차부남 / 누항사

최선미 / 나의 기도문

최은희 / 정약용 〈유배지에서 보낸 편지〉

표미숙 / 송순 선생의 〈면앙정가〉

한선희 / 박이도 〈해빙기〉

무술년 이른 봄에 우치환 시 소년의 날을 쓰다 소람 허선례

내 소년의 날은 일삼아 하오니카 불며 불며 풋보리
기름진 밭이랑 배추꽃 피어 널린 두던을 길어 햇
발처럼 행복하던 달콤한 연정에 일찍 눈떠 민들
레 따서 가슴에 꽂고 꽃같이 우울 할 줄 배웠너라

허 선 례 / 유치환 선생 시 〈소년의 날〉

지상에 내가 사는 한 마을이 있으니 이는 내가 사랑하는 한 나라이러라 세계에 무
수한 나라가 큰 별처럼 빛날지라도 내가 살고 내가 사랑하는 나라는 오직 하나뿐
반만년의 역사가 혹은 바다가 되고 혹은 시내가 되야 모진 바위에 부디쳐 지하로
숨어 들지라도 이는 나의 가슴에서 피가 되고 백이 되는 생명일지니 나는 어데로
가나 이 끊임없는 생명에서 영광을 찾아 남북으로 양단되고 사상으로 분열된 나
라 일망정 나는 종처럼 무거운 나라를 끌고 신성한 곳으로 가리니 오 래 달처진 나
침묵의 문이 열리는 날 고민을 상징하는 꽃은 찬연히 피리라 이는 또한 내
가 사랑하는 나라 내가 사랑하는 나라의 꿈이어니 무술년 봄 별꽃 황선미

황 선 미 / 나의 사랑하는 나라

황옥심 / 낙성비룡을 가려 적다

제37회
대한민국미술대전
The 37th Grand Art Exhibition of Korea

서예 부문

한 문

특 선
입 선

草香燕雙覓華嫩不禁飛澤
國春歸晩紫門客過稀新泥
添燕戶細雨濕鶯衣倚杖臨
階久裹翁氣乃微

鐺陸放翁先生詩
愚穿姜善基

강선기 / 육방옹 선생 시

半月城邊秋草多金鰲山上
暮雲過可憐亡國千年恨盡
入樵兒一曲歌

南景羲先生詩 奉泉姜永煕

강영희 / 남경희 선생 시 〈동도회고〉

溪路幾回轉中峰霞靄看

舊巖秋色淨林好迷煙出谷難

隱日作秋林色淨蒸煙籟暮聲寒

逢人問前路遙指赤雲端難

溪路幾回轉中學處看舊巖秋色淨松籟暮聲寒隱日作秋林好迷煙出谷難逢人問前路遙指赤雲端定齋先生詩二首戊戌年孟春清雲堂姜玉春

강옥춘 / 정재선생 시 〈유수란산요〉

樓頭丹碧廳江明南浦歸
撓動客情眼底好詩君記
取落霞孤鶩有餘淸

戊戌春分節錄象村先生詩松軒姜雄圭

강웅규 / 상촌 신흠의 〈공강정〉

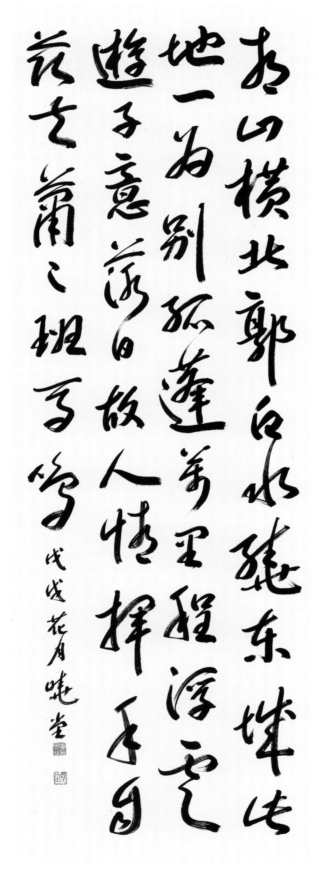

강은심 / 이백 시 〈송우인〉

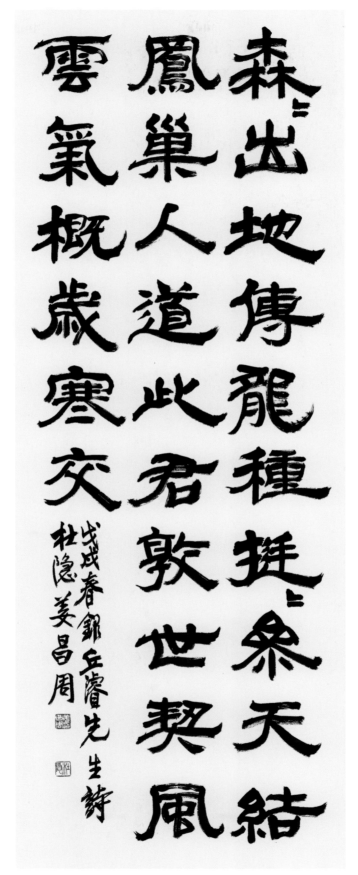

강창주 / 구준 시 〈제주부위묵죽〉

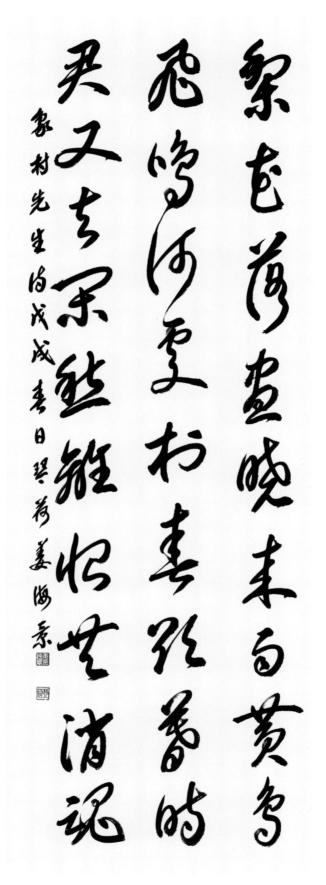

강해경 / 상촌선생 시

深酌送春事融情有古詩迢

疎多跌宕臭腐化神奇困睡

知難起晨光不覺遲清娥休

試意醉爛倚屏時

旦睡慶 詠洙

경영숙 / 고봉선생 시 일수

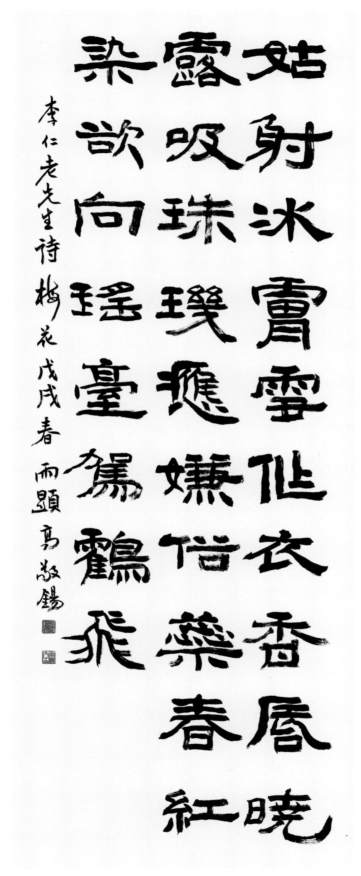

고경석 / 이인로 선생 시 〈매화〉

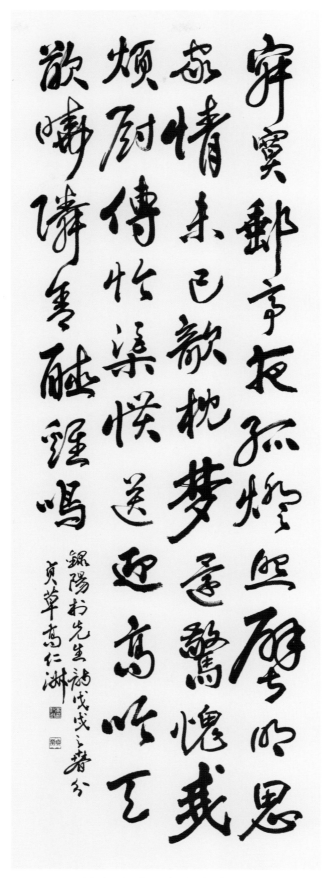

고인숙 / 양촌선생 시 〈숙숙주〉

국수연 / 완당선생 시 〈부왕사〉

遊曲此別解愁人
當春暮林花過雨新休歌遠
棲君得所迷路我知津江館
傾盖何須早相忘道術親幽

戊戌春錄象村先生詩
海君權敬熙

권경희 / 상촌선생 시 〈차노소재송호당운증백선명〉

春草忽已綠滿園枝條飛東
風玲人睡喚起床上辰覺来
窟無多林木射簷暉倚檻欲
無息静独已三機

釈直教先生詩
裕仁權奇連

권기련 / 잡흥

香根移細雨課僕俙筇遲篁
為金華艷要看隱逸姿未縠
羍露葉新展傲霜枝百卉飄
零後相諧歲暮期

錄栗谷先生詩種菊
戊戌春同農

권영식 / 율곡선생 시 〈종국〉

窮路當風發興狂
每逢佳
客路當風發興狂
每逢佳
盡剗新詩滿錦囊

圃隱先生詩

길도현 / 포은 정몽주 선생 시

김경순 / 매월당 시 〈우제〉

絶域譽歸盡邊城雨送凉落
殘千尌艷䍁得嚴枝黃嫩業
承朝露明霞護晚粧移床故
相近拂袖有餘香

錄忍齋先生詩
素香金京玉

김경옥 / 인재선생 시 〈차신기재영장미운〉

客去波平檻蟬休露滿枝永
懷當此節倚立自移時北斗
蕪春遠南陵寓使遲天涯占
夢鶩疑誤有新知

録李商隱先生詩
六松金桂永

김계영 / 이상은 선생 시

김규열 / 춘일방산사

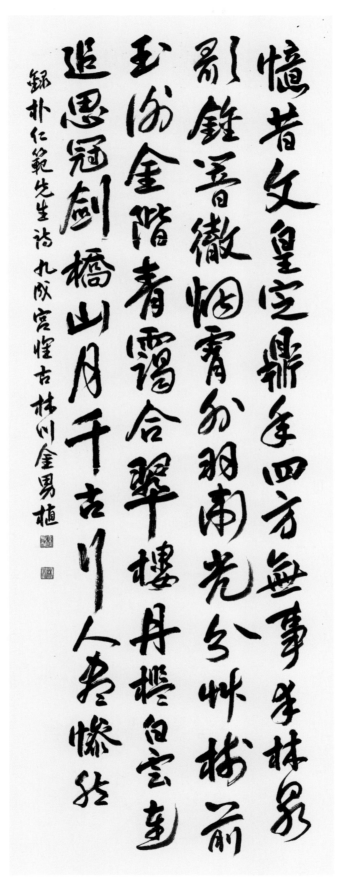

김남식 / 박인범 선생 시

百轉青山裏閒行過洛東草
漂猶有路松靜自無風秋水
鴨頭綠曉霞猩血紅誰知倦
遊客四海一詩翁

石松金大光

김대광 / 행과낙동강

新春仍客寄佳節迫花朝歲
月供愁疾琴書破窸寥遊處
生樹籟風煖聽禽謠却喜逍
遙地春來物色饒

錄象村先生詩
花蓮金得南

김득남 / 상촌선생 시

김 명 순 / 학도즉무착

김명희 / 다산선생 시

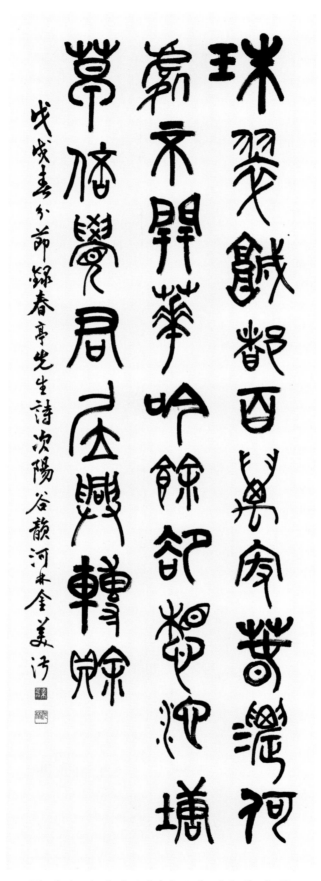

김미숙 / 차양곡운(양곡의 시운에 따라)

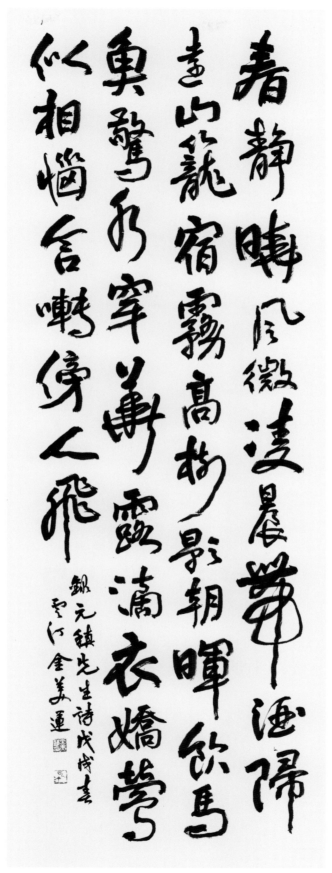

김미연 / 원진선생 시

括人知幾誠之於思志士勵
行守出於為順理則裕從欲
惟危造次克念戰競自持習
與性成聖賢同歸

戊戌春伊川先生動箴句
素姤金美姬

김미희 / 이천 선생 동잠구

김보현 / 매월당선생 시 〈유나주목 알태수〉

草衣新試綠香煙禽舌初
纖穀爾前篡數丹函雲澗
月滿鍾雷芙可延年

戊戌孟秋六辭錄白坡先生詩一首志潭堂福得

김복득 / 백파선생 시

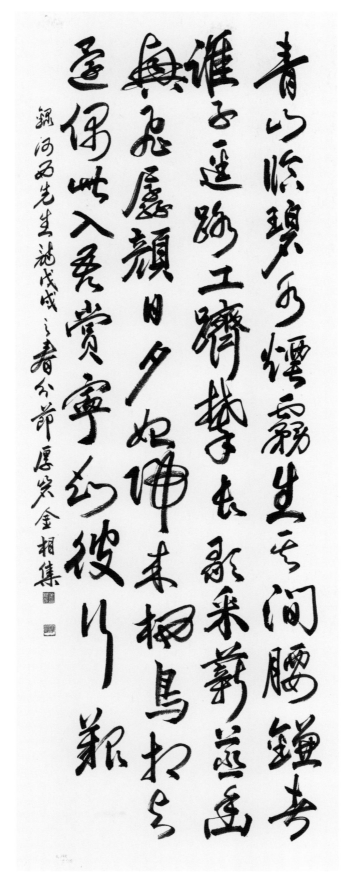

김상집 / 하서선생 시 〈영리상사학사미정〉

특 선 ▶ 한문

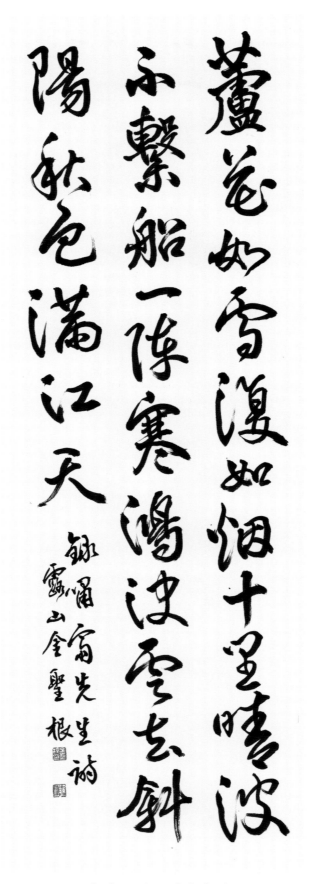

김성근 / 소재선생 시

百轉青山裏岡行過瀘東草
深猶石露松靜自雪風秋水
鴨頭緑曉霞猩血紅誰知倦
遊客四海一詩翁

翔白雲居士詩戊戌春
松江書成俊

김성준 / 과락동강상류

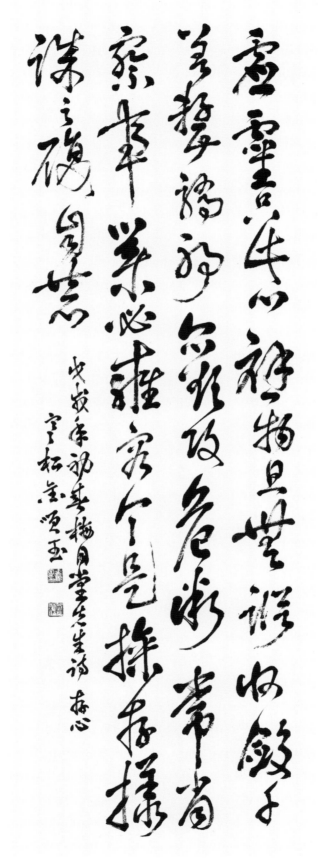

김순옥 / 매월당선생 시

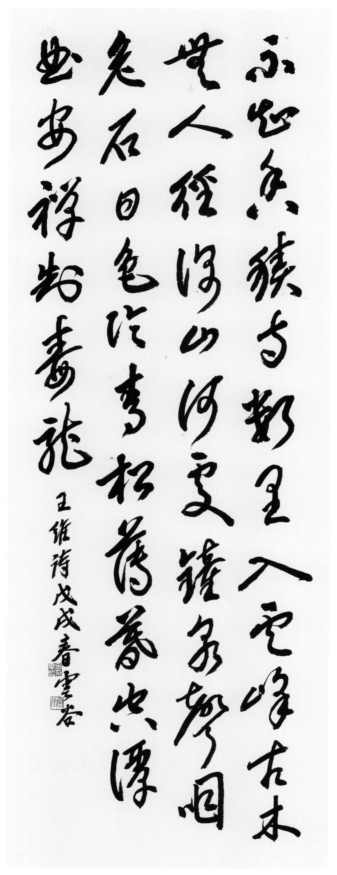

김승열 / 왕유 시 〈과향적사〉

특 선 ▶ 한문

落日臨古渡西風人獨過暝
波南下疾秋色北来多徂歳
已古盡故園今若何中流忽
怊悵江上有漁歌 小香金雙春

김쌍춘 / 허균 선생 시 〈도철산강〉

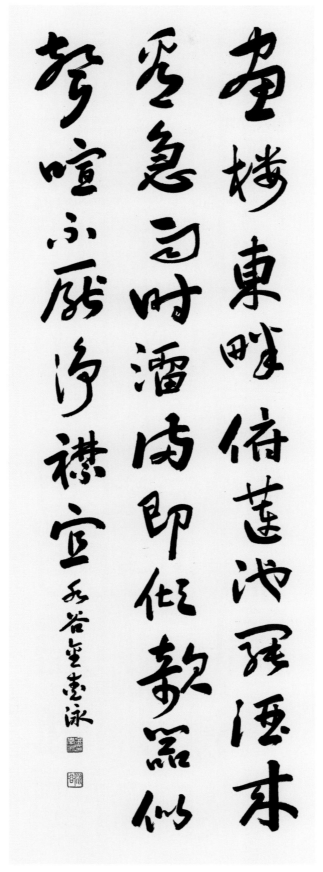

김애영 / 퇴계선생 시 〈우중상련〉

김연수 / 한용운 시 〈가을밤 비〉

김영숙 / 매월당선생 시 〈춘경〉

戈坐牧丹紅栽培雨院中誰
毛荒竹墅公言好色言書色透
却塘月香傳院椅風坊倩公
子少娟姝房田翁

志石金實旭

김용욱 / 정습명 선생 시 〈석죽화〉

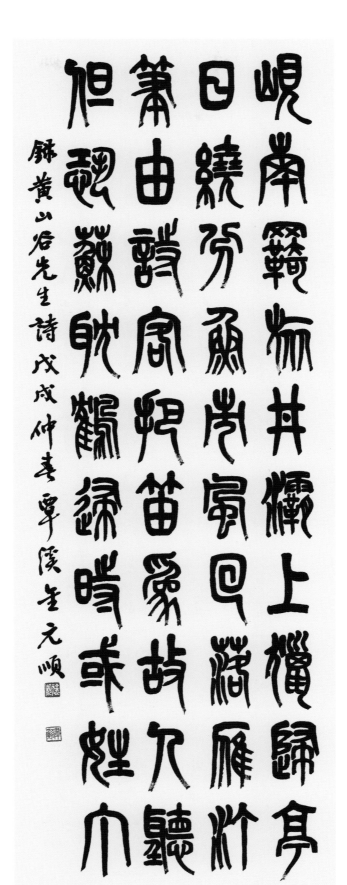

김원순 / 황산곡 선생 시

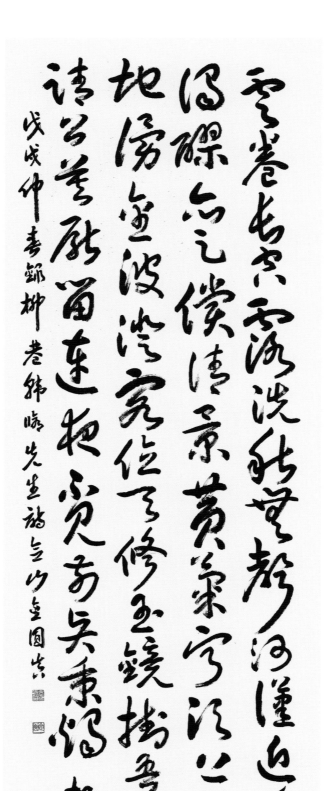

김원진 / 류항 한수 선생 시

日坐風景似桃源
桑麻長公迪鳥雀喧捲簾終
清堪吏隱俗美絕民寬塈里
郡在深山裡民安訟不煩政

錄梅月堂詩一首
素野金珖搞

김윤교 / 매월당 시 일수

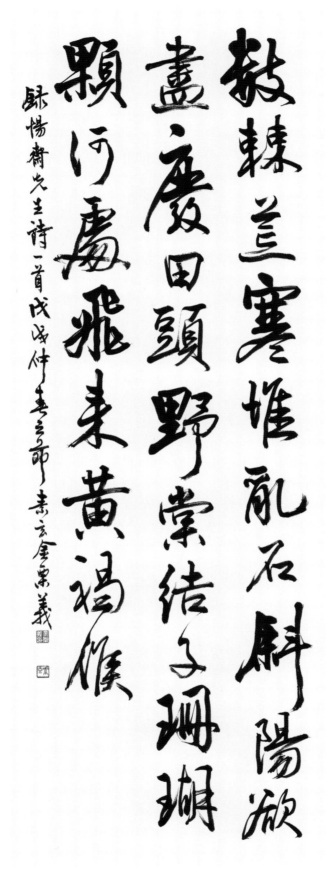

김율의 / 척재선생 시 〈산행〉

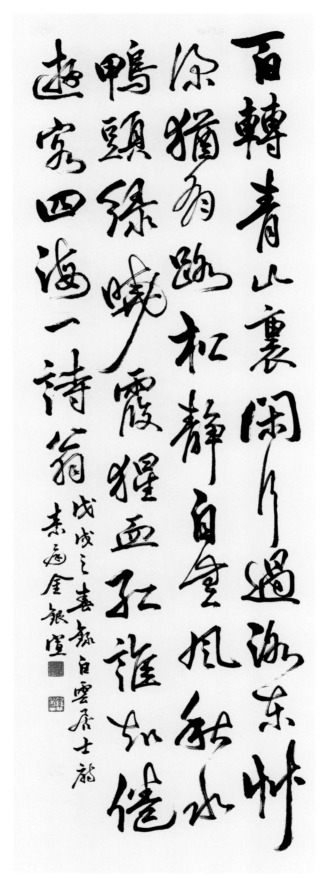

김은선 / 이규보 선생 시 〈행과낙동강〉

向晚意不適驅車登
古原夕陽無限好只
是近黄昏

録李商隱詩
戊戌春雪岡金銀子

김은자 / 이상은 시 〈동낙유연〉

半壁殘燈向五更隣鷄拍翅夢初驚
乾坤且進盃中物社稷難噐死後名
臥病光陰如箭疾居間契潤似氷清
縱教出處時通塞讀我床頭授受経

戊戌春分後三日錄楚堂許錦先生詩 焉鳴金義謙

김의겸 / 병중배민

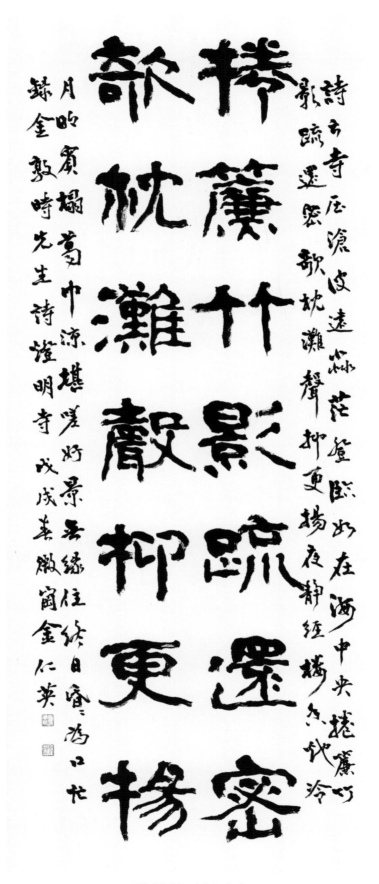

김인영 / 등명사

김정보 / 두보 〈광주단공조도득양오장사담서공조각귀료기차시〉

김정숙 / 이춘경 시 〈청비록〉

自笑營生薄而無長者風客
至從無語貧來任固窮題詩
聊遣寗擲筆欲摩空老去壯
心在欣聆松院風

戊戌春錄梅月堂先生詩
椿芝金終淵

김종숙 / 매월당선생 시

珠翠城都百萬家春濃何
慮不開花吟餘却想池塘
草倍覺君居興轉賒

錄下季良先生詩次陽谷韻戊戌春無源金鍾烈

김종열 / 차양곡운

香根狗細雨課僕倚斜遲豈
蔭金莖艷要看隱逸姿未數
承露紫新展傲霜枝百卉飄
零後相諧歲晏期

錄栗谷先生詩於戊戌
萬重金熊福

김진복 / 진불암

김철곤 / 길재선생 시 〈한거〉

柳絮飜程不暫遲拍天撲乳任風吹
飄然羽化凌雲賦此是書空沒字碑亡去
還来如踐約无情有恨意誰知繡要
却怕春雲熱解脫綿衣此一時

戊戌春錄申紫霞先生和雨村柳絮砲
先生室 春子

김춘자 / 신자하 시

김 태 림 / 채근담 구

김택중 / 율곡선생 시 〈종국월과〉

김판수 / 매월당선생 시

김향곤 / 이백 선생 시

清泉鳴咽作琴聲流下澄潭靜不鳴
微底澄澄鑑淨映空明似玉壺清
濯纓濯足�0吾好觀水觀瀾任意行
魚鳥不知余所樂得忘機慶便忘情

戊戌雨水綠楊月堂詩濯清泉以自潔油梗南弼

花陰離水夕寒生寒食東
風堅水明無限滿船商客
語柳華時節故鄉情

錄秋江先生詩西江寒食戊戌春分節仁山南漢洙

남한수 / 추강선생 시 〈서강한식〉

佛身充滿於法界普現一切衆生前隨緣赴感靡不周而恒處此菩提座

華嚴経如来現相品偈頌句 退休南銑基

남 황기 / 화엄경 여래현상품 게송구

노경옥 / 도연명 시 〈음주〉

登臨輒隔路岐塵吟想興亡恨益新
畫角聲中朝暮浪青山影裏古今人
霜摧玉樹花無主風暖金陵草自春
賴有謝家餘境在長敎詩客爽精神

戊戌年春分節錄孤雲先生詩松谷柳炅昊

류경호 / 고운선생 시 〈등윤주자화사상방〉

류미정 / 용문선생 시

滄溟渺沙空闊寥落絕塵粉風
靜鳴相逐沙喧睡作群海棠
紅瀑雨江草綠鯨雲垂老扁
舟客忘機獨對君

戊戌春車雲輅先生詩
羽怡堂柳承周

류승주 / 차운로 선생 시

斷絕青雲跡　歸來白屋貧已
多浮世謗爭　耐細君嗟出豪
俱燕興詩篇　獨有神百年經
濟意空愧此　沈淪

戊戌喜錄姜瑜先生詩
如雲堂柳叡娜

류예나 / 영회

문명호 / 석선탄 시 〈제임실현벽〉

荷宜疎雨竹宜風 窓外清涼閉戶中
休把是非從我問 顧將憂樂與人同
官榮漸覺恩雖報 袖短還慙舞未工
偶得新詩誰共詠 夜來床下有秋虫

戊戌孟春 錄淸溪先生詩 興山文秉敏

문병민 / 청계선생 시

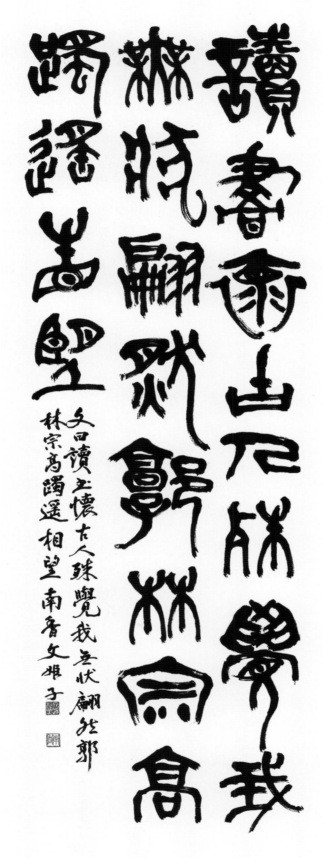

문희자 / 이숭인 선생 시

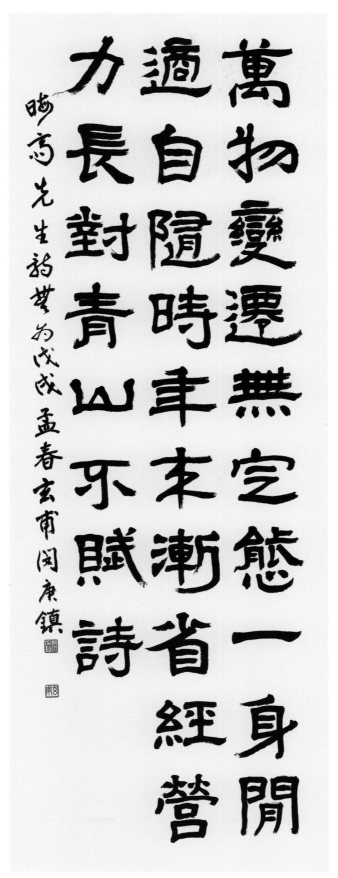

萬物變遷無定態 一身閒
適自隨時 年末漸省經營
力長對青山 不賦詩

민경진 / 무위

花開玉封靜無風頃刻春
光滿海東記得爛銀堆上
月五雲深處訪公

戊戌之春 仁山朴康富

박강부 / 홍간의 설

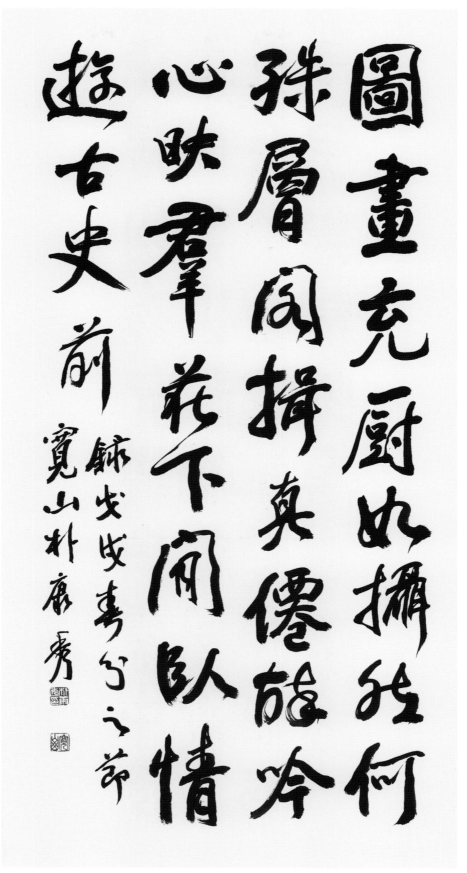

박강수 / 왕탁 선생 시

박경자 / 한산시

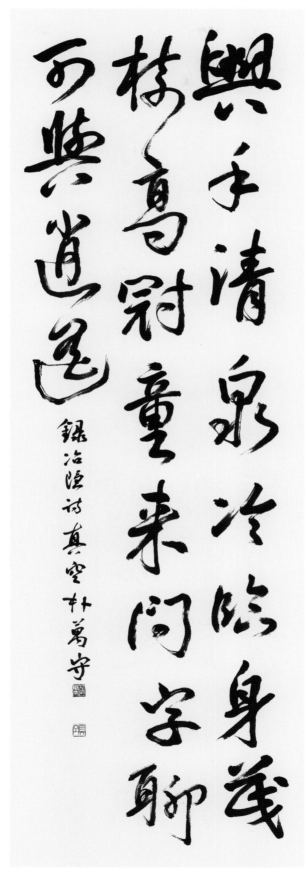

박만수 / 관수청천냉

高樹秋聲起虛簷暮雀歸乾
愁難自灌生事轉多連急景
朱顏謝窮途靑眼稀誰憐荒
峽裏窘寔閉寒扉

錄南坡先生詩
蓮山朴文熙

박문희 / 남파 홍우원 〈즉사〉

박미선 / 양촌선생 시 〈춘일성남즉사〉

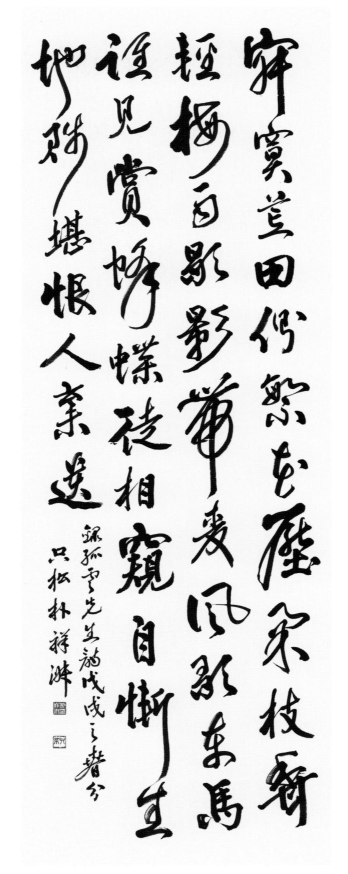

박상숙 / 고운선생 시

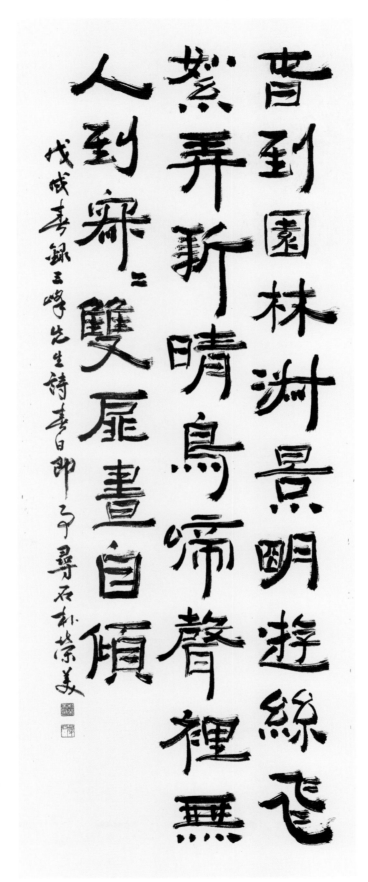

박영미 / 춘일즉사

雲間隱約秀孤岑正對幽人不染心

泉噴雪苍松汪濕日烘嵐氣石堂深

寒灰撥火香生篆靜夜持珠磬發音

宴罷百年拚到岇瀾翻千偶試長吟

戊戌初春錄高峯先生詩一首 蓮谷朴英善

박영선 / 고봉선생 시

박윤경 / 양촌선생 시

박인자 / 모춘 숙광릉 봉선사

변 경 숙 / 제온처사산거

배진옥 / 매월당 김시습 시〈영신연〉

배공이 / 제근당 구 96장

박경인 / 임경정경원영 (국전탈체제시)

冷屋溪橋畔春雲演漾新乳

雞時獨語睡鴨故相馴漸慚連

興居懶邨堪薦頻深慚

素志書帙有棲塵

戊戌孟春 心菴 邊麟久

변인구 / 다산선생 시 〈춘운〉

변지현 / 다산선생 시

부윤자 / 양만리 선생 시

서명수 / 허난설헌 시

서승호 / 한용운 선생 시 〈가을 새벽〉

計較遲速任當然
楚江葉三爲吳市
窻藏寶劍世道付
有命安吾義無私樂彼天客
憲付閑眠五落何
道付閑眠五落
樂彼天客
儒去留何

錄宋龜峯先生詩
初然 徐潤子

서윤자 / 송구봉 선생 시

明月空江雪後臺水晶宮殿上元開
寒多白塔三更出霽盡青山雨岸來
異代文章還寂寞幾人天地此徘徊
何當敎挿桃花水與尒要竿石上苔

戊戌季春日錄石北先生詩東臺登木徐正子

서정자 / 석북선생 시

讀書當日志經綸 歲暮還甘顔氏貧
富貴有爭難下手 林泉無禁可安身
採山釣水堪充腹 詠月吟風足暢神
學到不疑知快闊 免教虛作百年人

錄徐花潭先生詩讀書有感 戊戌雨水節 玄林成尚慶

성상경 / 독서유감

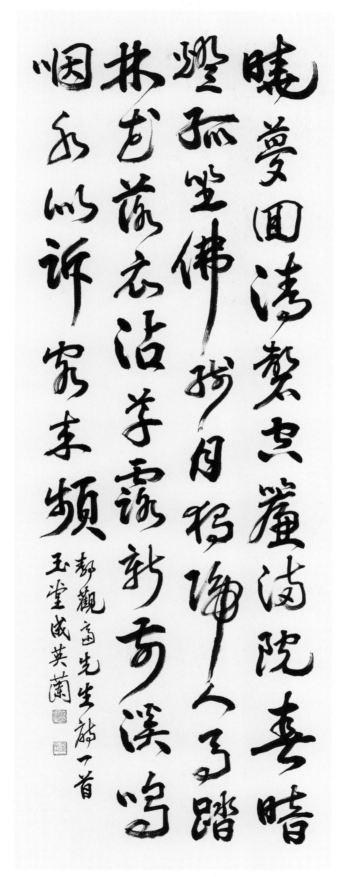

성영란 / 정관재 선생 시

竹外風清瓦溪邊月照心深

林傳爽氣高木散輕陰酒熟聞

乘徹醉詩成費短唫斅斆

半爽嘯血有血禽

錄河西先生詩
友陽 孫湘洙

손상수 / 하서선생 시

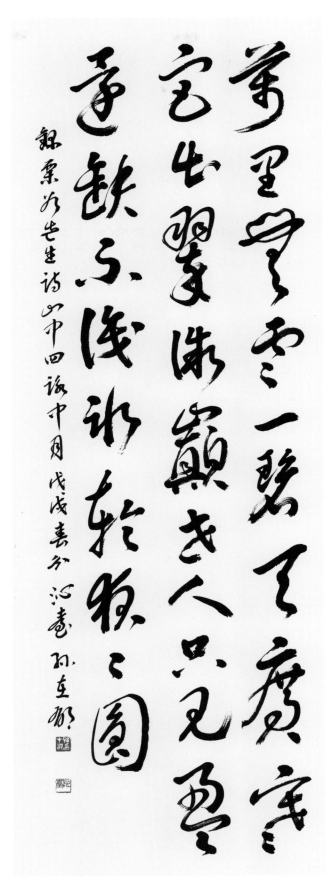

손재욱 / 율곡선생 시 〈산중 4 영중월〉

凌波仙子生塵襪水上盈盈步微月是
誰招此斷腸魂種作寒花寄愁絶含
香體素欲傾城山礬是弟梅是兄坐
對真成被花惱出門一笑大江横

戊戌雨水錄山谷先生韻水仙花.
圓空宋相勛

송상훈 / 수선화

水國春光動天涯客未行草
連千里綠月共兩鄕明遊說
黃金盡思歸白髮生男兒四
方志不獨爲功名

戊戌春録圓隱先生詩
小芸宋善玉

송선옥 / 홍무정사봉사일본작

昨夜山中雨今聞石上泉窓
明天欲曙鳥聒客猶眠室小
虛生白雲收月在天廚人具
炊黍報我嬾茶煎

學里宋玉子

송옥자 / 효의

송현호 / 상촌선생 시

孤山寺北賈亭西水面初平雲脚低
幾處早鶯爭暖樹誰家新燕啄春泥
亂花漸欲迷人眼淺草纔能沒馬蹄
最愛湖東行不足綠楊陰裡白沙堤

戊戌仲春錄自居易出生詩錢塘湖春行 綰齋申景徽

신경철 / 백거이 선생 시

신정희 / 조박 선생 시

偶到湖邊寺清風散酒醺野蔬備
引鏡江暗易生雲碧嶺似沙斷表
添夾岸分孤舟月裏泊漁笛晚來吹

戊戌春翻白雲居士詩下宇寺中里申鉉承

신현승 / 백운거사 이규보 〈하령사〉

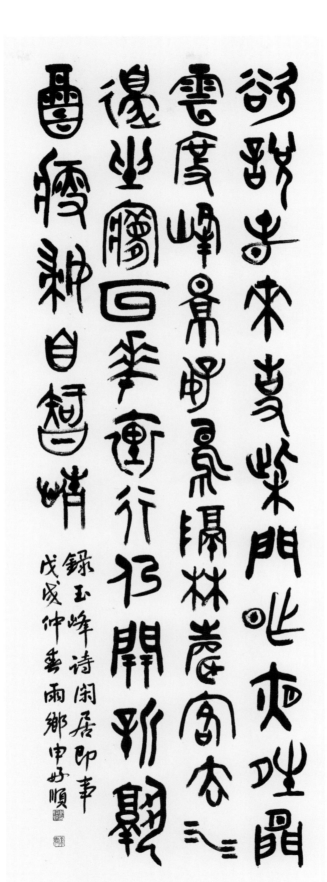

신호순 / 한거즉사

夢汝雖時有尋常恨不明那

知當此夜忽復似平生宛爾

提攜樂琅然咲語聲前林杕

鶺㘧鶯起淚縱橫

戊戌春宋相琦先生詩

陶庸沈大燮

심대섭 / 송상기 선생 시

葉落山容瘦　江寒鷹影踈
客心南與北　世事卷還舒
寂寞唯存道　平生誤信書
煙霞長滿眼　不必恨孤居

戊戌仲春節佳日
藝舟沈尚炫

심상현 / 상촌선생 시

岸柳迎人舞袖驚和客吟雨
晴山活然風暖草生心景入詩
中畫泉鳴譜外琴路長行不
盡西日破遙岑

芝峯先生詩戊戌春
遲齋沈成澤

심성택 / 지봉 선생 시 〈도중〉

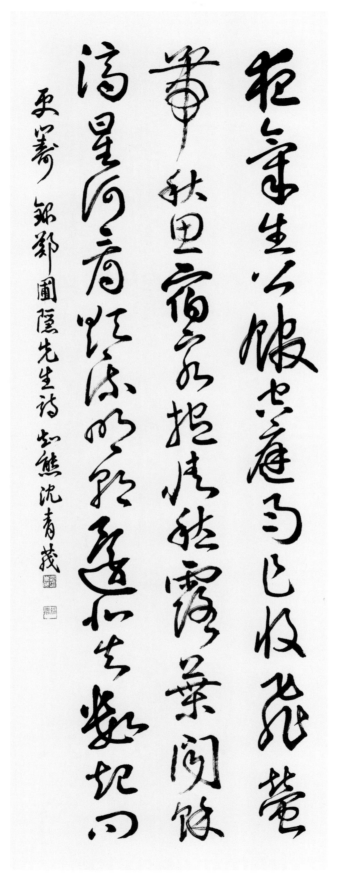

심청무 / 야흥

澤國新春興遙然載小舟林
華迎棹發山影倒江深掠水
看浮鴨隔溪聞吼牛斜陽更
奇絶遠客故遲留

戊戌李新許源先生詩
院南安男洙

안남숙 / 허원 선생 시

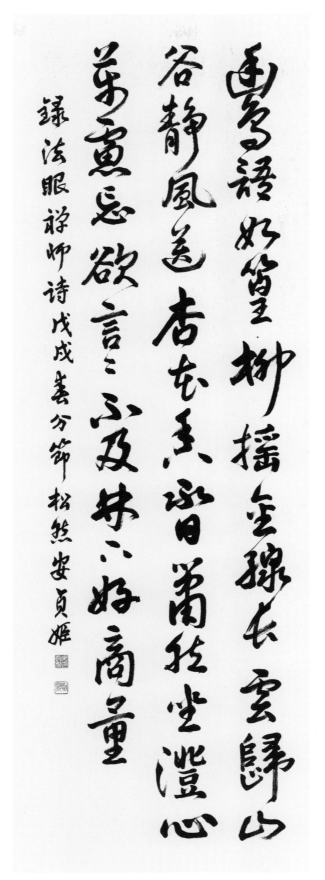

안정희 / 법안선사 시

안종순 / 별관동백

林亭秋已晚騷客意無窮遠
水連天碧霜楓向日紅山吐孤
輪月江含萬里風塞鴻何處去
聲斷暮雲中

錄栗谷先生詩花石亭
戊戌仲春登谷安喆旭

안철욱 / 율곡선생 시 〈화석정〉

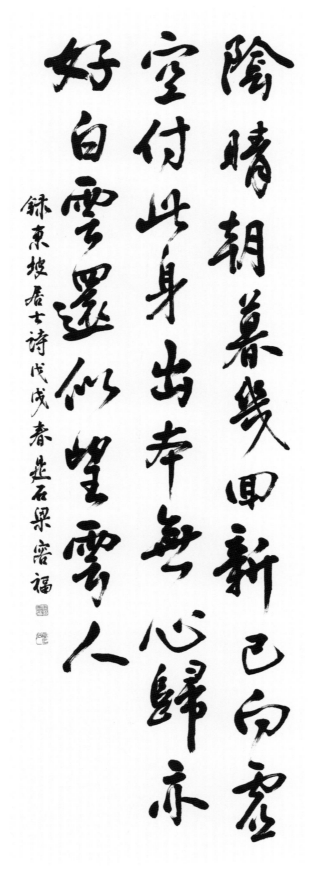

양용복 / 소동파 선생 시

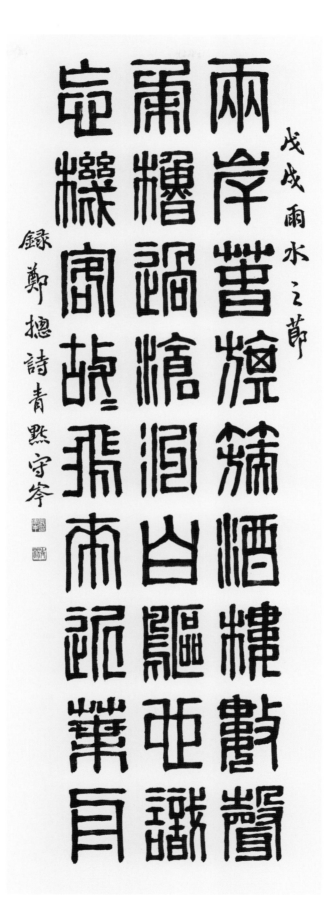

엄수잠 / 과양자강

兒童報初雪却使老夫驚歲
律知將暮餘生問甕齡青春
無鬖伴白鬚有新莖忽憶前
頭事從今殘爾寧

戊戌春錄柳揖先生詩
智堂呂寅熙

여인희 / 유집선생 시 〈초설〉

溪潭春暮水如苔　猶有巖花未盡開
牛喚草香還不倦　尋楸密即頻來
鄰書笞借床頭局　業佐傾釀盆
學問從來耕牧餘　最難得似古人才

戊戌仲春錄黃梅泉先生山居即事詩　浦折屋光瑄

염광선 / 황매천 선생 시

오경자 / 다산선생 시

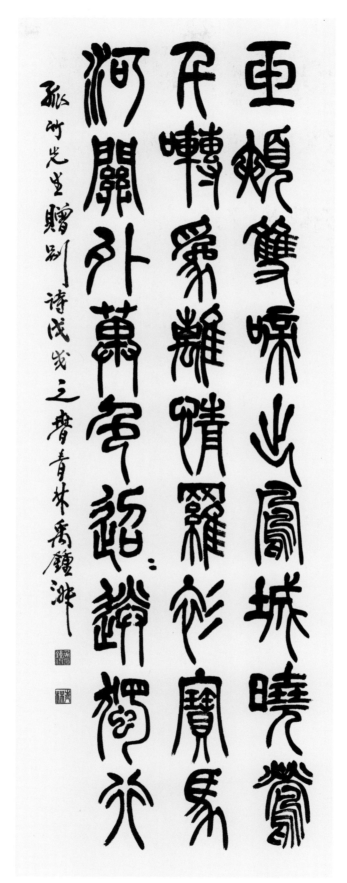

우종숙 / 고죽선생 시

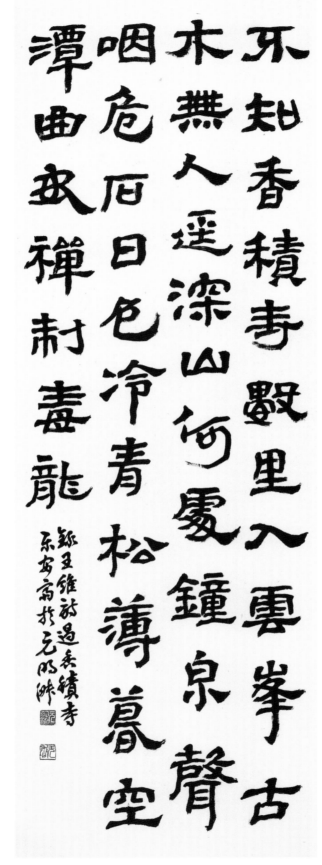

원명숙 / 왕유 시 〈과향적사〉

원종석 / 정재선생 시

위승현 / 다산 정약용 선생 시

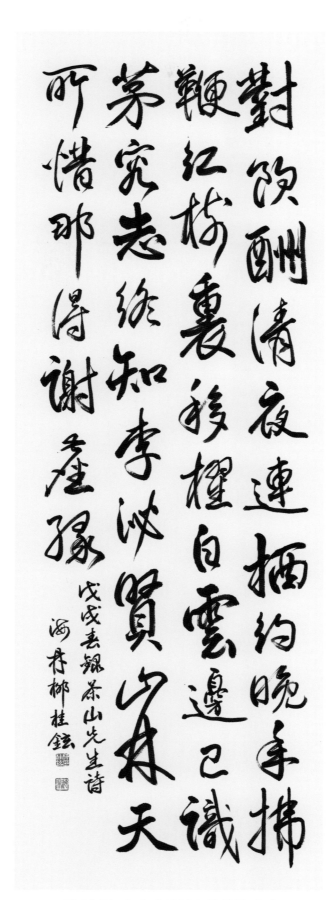

유계현 / 자남일원승주환문암장

특 선 ▶ 한문

유승희 / 김극기 선생 시

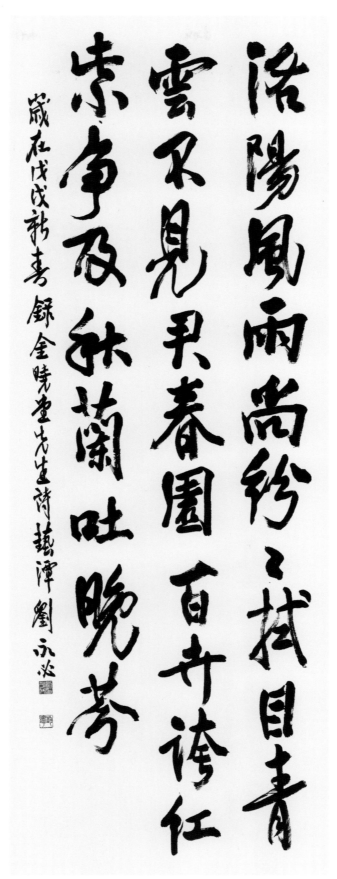

유영필 / 김효당 선생 시

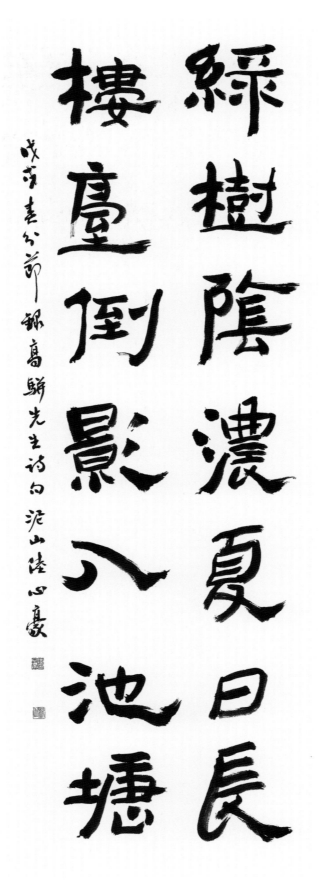

육심호 / 고병 선생 시

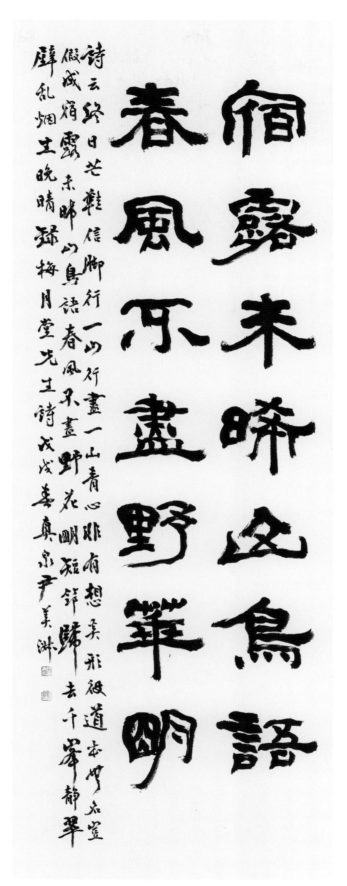

윤미숙 / 매월당선생 시 〈무제3수 중 1수〉

윤석윤 / 주신택부득퇴조화저산 봉시번암대로

窑有曠達者秋風湖海歸離
亭寒草合郊對暎煙微綵服
迢闉近故鄉魚稻肥遙知李
太守守樓月共淸輝

戊戌孟春錄三峯先生詩
眉山尹昇熙

윤승희 / 삼봉선생 시

윤연자 / 최립 선생 시 〈백련〉

楚澤頻逢雨
離愁驚歲晚
隴水寒聲咽
無因問消息
秦京信使稀
旅夢入關微
帳恨鷹南歸
病業關飛歸

錄象村先生京信以自小至詩戊戌仲春正尹永羲

윤영엽 / 경신이우부지

雲意空明遠雁橫棱華初
落夢逾清北風意夜第蘼
外毈樹寒篁仳雨聲

戊戌立春錄朴竹西先生詩曉林尹鈺善

윤옥선 / 박죽서 선생 시 〈동야〉

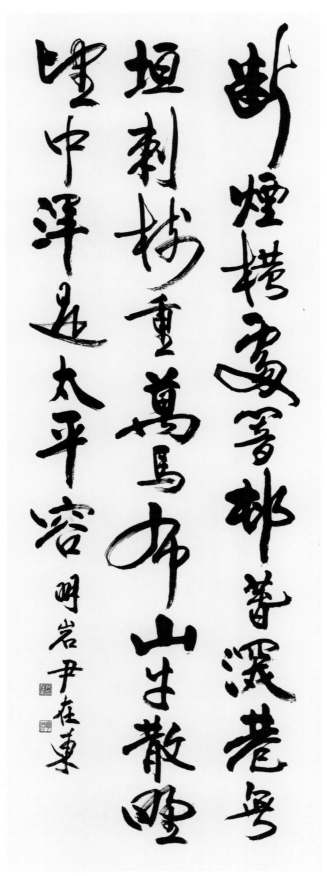

윤재동 / 이규보 선생 시

香紅嫩綠正開時冷蝶飢蜂
兩不知此際最宜何處看朝
陽初上碧梧枝

戊戌春錄陸希聲先生詩
常花齋 李炅美

이경미 / 봉선화

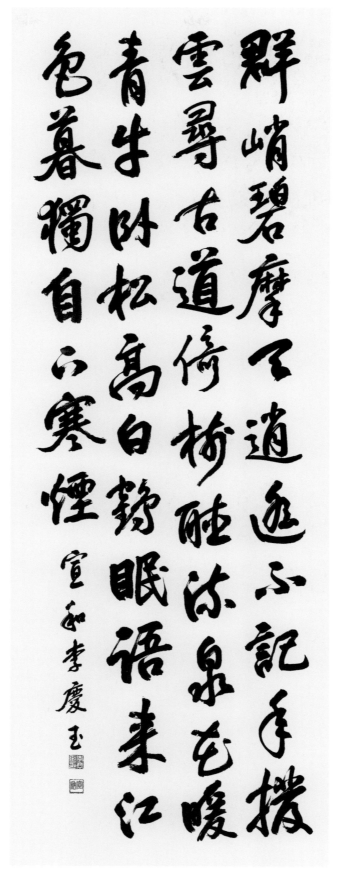

이경옥 / 심옹존사은거

이동재 / 무경대사 시 〈지적암〉

이동하 / 목은선생 시 〈즉사〉

東城高霧好樓臺萬樹銀
花錯落冊夜久酒醒風露
泠笙歌百部擁車迴

戊戌仲秋上澣錄趙泰億先生詩一首 木泉 李明淑

이명숙 / 조태억 선생 시

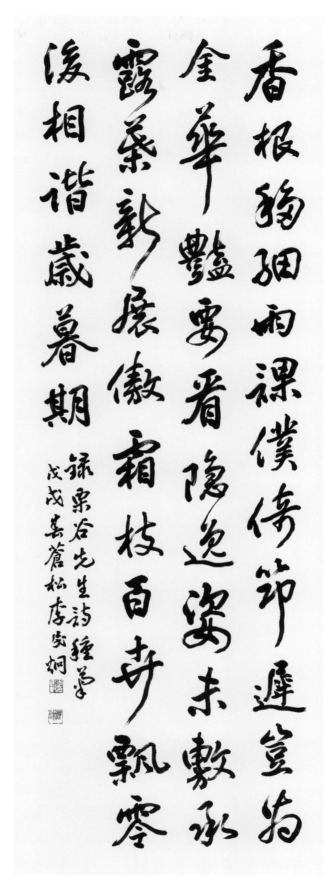

이민형 / 율곡선생 시

특 선 ▶ 한문

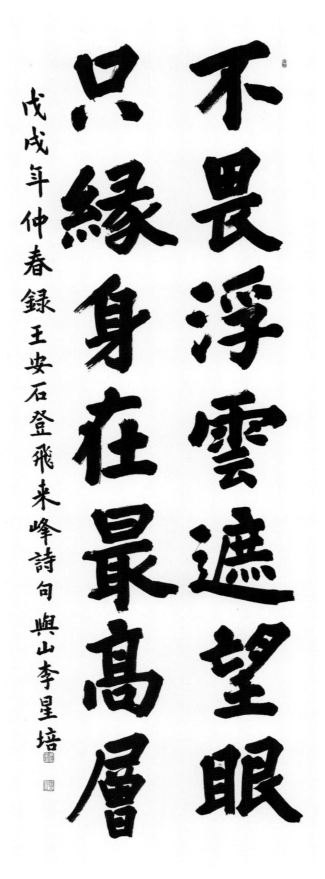

이성배 / 왕안석 시 〈등비래봉〉

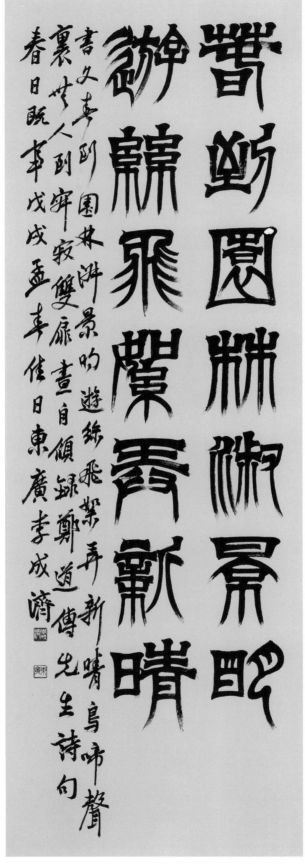

이성제 / 춘일즉사

春盡山華掃地無綠林高

下鳥相呼故知楊栁風沝

在飛絮時來繞座隅

錄崔惟清先生詩戊戌春寓諶 李受恁

이수임 / 최유청 선생 시 〈유봉암사〉

獨憐幽草澗邊生上有黃
鸝深樹鳴春潮帶雨晚来
急埜渡無人舟自横

銀韋應物先生詩 滁州西澗 戊戌書 慈香 李順禮

이순례 / 위응물 시

縹緲龍門色終朝在客舩洞

深惟見樹雲盡復生煙早識

桃源有難辭紫陌緣鹿園棲

隱霧悵望好林泉

茶山先生詩一首
雪村李英蘭

이영란 / 다산선생 시 〈망용문산〉

이웅호 / 석북선생 시 〈관서악부〉

博學星湖老吾徒百世師鄧
林繁結子喬木欝生枝講席
風儀峻挺壺禮法熙孤欄驚
俗眼應落竟何爲

戊戌春茶山先生詩
池軒李渭蓮

이위연 / 다산 정약용 시 〈박학〉

登山臨水不湏秋暗綠殘
紅轉覺愁若使時送青鸖
醉人間是氣亦楊州

戊戌春錄李荇先生詩一首東隱李俔圭

이은규 / 등청학동후령

空山新雨後　天氣晚来秋明
月松間照　清泉石上流竹喧
歸浣女　蓮動下漁舟隨意春
芳歇　王孫自可留

和泉李仁順

이인순 / 왕유의 시 〈산거추명〉

이장순 / 서포선생 시 일수

青松在東園 衆草沒其姿
凝霜殄異類 卓然見高枝
連林人不覺 獨樹衆乃奇
提壺撫寒柯 遠望時復爲
吾生夢幻間 何事絏塵羈

錄陶淵明詩飲酒
雲閣 李左玟

이재민 / 도연명 시

實際從来不受塵箇中無
舊亦無新青山況是吾家
物不用尋家別問津

戊戌孟春書太平清海禪師詩一首
同虛李左旼

이재민 / 태평 청해선사 시 일수

특 선 ▶ 한문

이정자 / 산강선생 시

夢裡孤叢玉藥涼更憐風
送舊時香平生妙契應相
惱謾出新詩不自藏

戊戌立春錄高峯先生詩以虛李正浩

이정호 / 고봉선생 시

이종선 / 금계선생 시 〈읍동〉

이종암 / 상촌선생 시

이춘금 / 왕유 선생 시 〈산거추명〉

淵明乘化後誰契此君傑疎
枝青玉挺密業華雲深雪見
孤臣節風驚遠容心不須尋
嶰谷龍向此中吟

戊戌春錦四皆齋先生詩
石菴李恭仁

이태인 / 사류재선생 시

堅色千殷媚山蒼百態濃良
朋偶然集佳雨尚餘濛老去
語時事慈來得酒功莫教風
作恩明日詠殘紅

謹錄退溪先生詩
昔亭李翰杰

이한걸 / 야색천반미

客邇東風至今兼病領蘇能
為謝尚舞句是高陽徒事業
餘緣筆生涯付玉壺滿官尔何
物洶路左江湖

錄坡山先生詩
松溪李漢奎

이한규 / 나옹래

晩坐松壇八宵眠卅闍不淸
君當腹業幽狗抵歸山巧末
能勝拙忙應不及閒無勞別
修道即此是玄闍

錄白居易先生宿紗閣詩
戊戌春 石嶺 李海元

이해윤 / 숙죽각

松間喝道遠尋師春盡山花半在枝
薄領堆邊過身自老水雲鄉裏夢常馳
祖禪每欲將心問民瘼那堪放手醫
從倚未能題勝景俗塵還繞下樓時

戊戌春三月 錄竹山先生 普門社西樓詩 紹江李蕙汀

이혜정 / 죽산 박효수 〈보문사서루〉

특선 ▶ 한문

夜深新月照天明行路相
驚避富平未進白龍魚服
戒多懲諫院得題名

戊戌春日重陽村先生詩一首 神田孝厚鎭

이후진 / 양촌선생 시 〈즉사〉

新春偶客寄佳節迫花朝歲
月供愁疾琴書破寐寥迍虛
生樹籟風煖聽禽謠却喜逍
遙地春来物色饒

錄象村先生詩新春
夂耕林美煥

임미환 / 상촌선생 시 〈신춘〉

임승완 / 이규보 선생 시

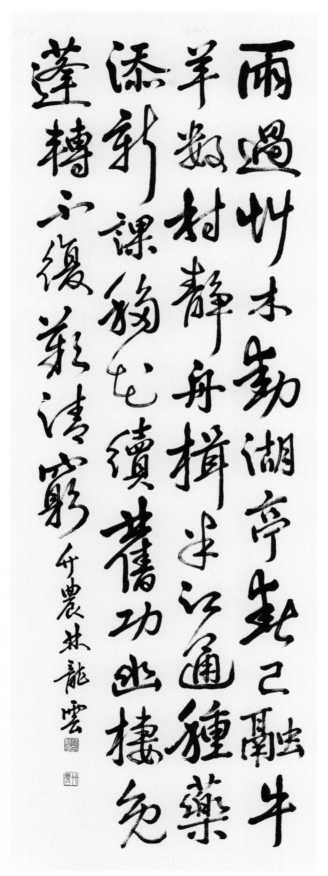

임용운 / 김승겸 선생 시 〈교야〉

深院風恬柳影多寒塘
雨足長蒲茅開慈正興春
相伴獨坐無言數落花

錄四佳李先生詩戊戌雨水節聰南林定澤

임정택 / 서거정 선생 시

登臨輜隔路岐塵吟想興已恨益新
畫角聲中朝暮浪青山影裏古今人
霜催玉樹花無主風暖金陵草自春
賴有謝家餘境在長教詩客奕精神

戊戌春分節錄孤雲先生詩 青林 張英姬

장영희 / 등윤주자화사상방

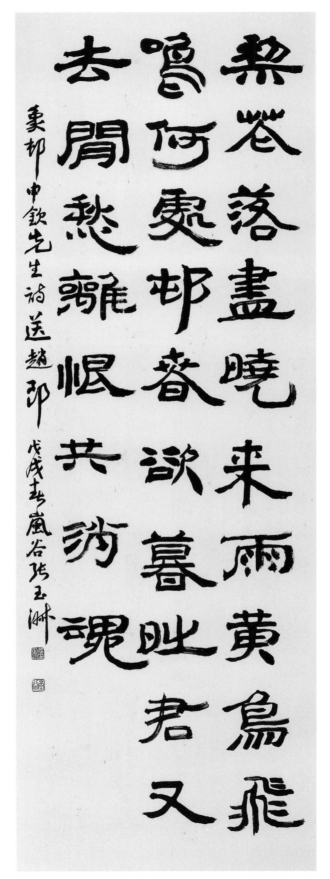

장옥숙 / 상촌선생 시 〈송조랑〉

庭畔難開沿金中可種蓮泥
心抽碧玉水面叠青錢派自
瀘溪出根從華岳連何嫌花
未折坐對與悠然

三賢張胤東

장윤동 / 양촌선생 시 〈분연〉

豈臨暫陣路岐塵吟想興匕恨益新画
角聲中朝暮浪青山藹裏古今人霜摧
五樹孕無主風暖金陵草自春賴有謝家
餘境左民教詩客爽精神

戊戌春分謄孤雲詩
君山張晉赫

장진혁 / 최치원 시 〈등윤주자화사상방〉

南山有鳥自名啄木
飢則啄樹暮則巢宿
無干於人唯志所欲
性清者榮性濁者辱

戊戌春左貴嬪啄木詩 余洲張虎鉉

장호현 / 좌귀빈 탁목시

俗客不到臺登眺　意思清山
形秋更好江色夜　猫明白鳥孤
飛盡孤帆鴉去輕　自慚暢角上
半世覓功名

錄金富軾先生詩
戊戌春心牛全達元

전달원 / 김부식 선생 시

細雨孤村暮寒江落木秋壁
重嵐翠積天遠鴈聲流學道
無全力臨歧有晚愁都將経
濟業歸臥水雲陣

素岩田普秀

전보수 / 재거유회 록정청성도계권장중

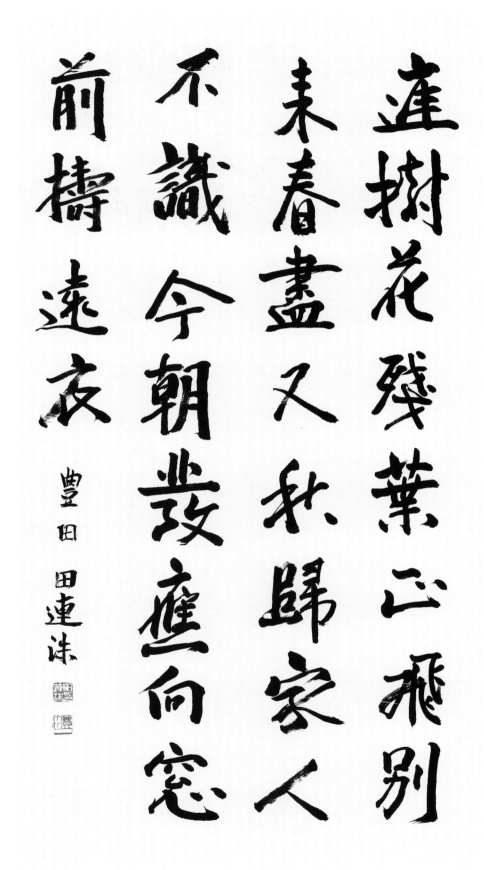

전연수 / 증별재종제한성임

弟忍投金於氷兄怪而問之荅
曰投吾平日疐兄篤今而分金忍
萌忌兄之心乃不祥之物不
若投諸江而忘之

전영순 / 아름다운 형제

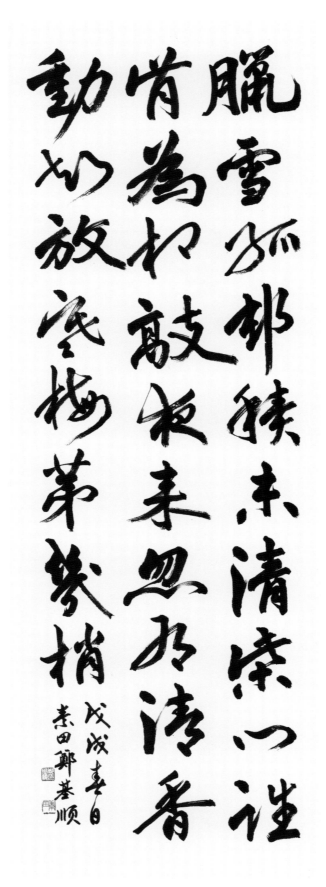

정기순 / 설후

禪庭山月滿散步憶鍾期輆
輟翻經華還題送洛詩浮生
知幾日裹驥見新絲縱欲重
逢話閒忙會尔遲

雲鄕鄭芙蓮

정부련 / 보우선사 시

寒碧領僊景為樓清且豪能
今忘寵辱可吪揮山毫長瀨
戲容好群峯氣象高沈痾難
濟勝攜賞豈言勞

錄孤山先生詩 琴堂鄭順燮

정순섭 / 대엄군차운주강정언대진

別後情興碧波長
和琴冷梅花入笛香明朝相
高天一尺人醉酒千觴流水
月下庭梧盡霜中野菊黄樓

一粉 鄭燦勳

정찬훈 / 황진이 시 〈봉별소판서세양〉

聞說華城府嚴開鐵甕重飛
樓臨蟺蝀綺閣晝蛟龍建業
江山麗新豐草樹濃寢園佳
氣盛歲植萬株松

戊戌春錄茶山先生詩
文齋趙武衍

조무연 / 다산선생 시 〈윤남고에게 부치다〉

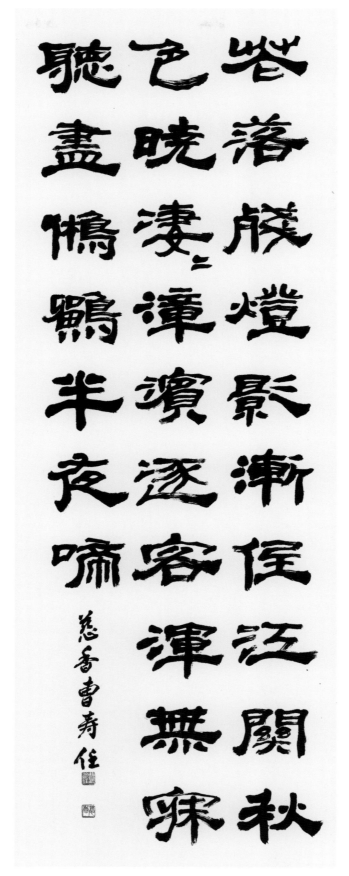

조수임 / 문휴류와점 (상촌선생집 제20권)

西溪餘雨尚廉纖落日楓陰繞四簷
殘夏圍碁思涷水清風歌枕慕陶潛
泉聲古閣涼盈檻山色新齋翠滴簾
終夕解衣槃礴地人間不信有蒸炎

戊戌春分節錄金昌集先生太古亭次舜瑞韻詩基谷趙旭濟

조욱제 / 김창집 선생 시 〈태고정차순서운〉

朝離瑞麟郡日晚到長淵暗
淡雲藏岳微茫水接天漁歌
秋島月羌笛暮江烟邏近崔
明府相逢憶去年

戊戌孟夏錄書省先生詩
大元曹海萬

조해만 / 과장연

憎首團汗馬閻儒頭尖坐
狗腎聲令銅鈴零銅鼎目
若黑椒菾白粥

김삿갓先生詩

玄石朱明燮

주명섭 / 김삿갓 선생 시 〈조승유〉

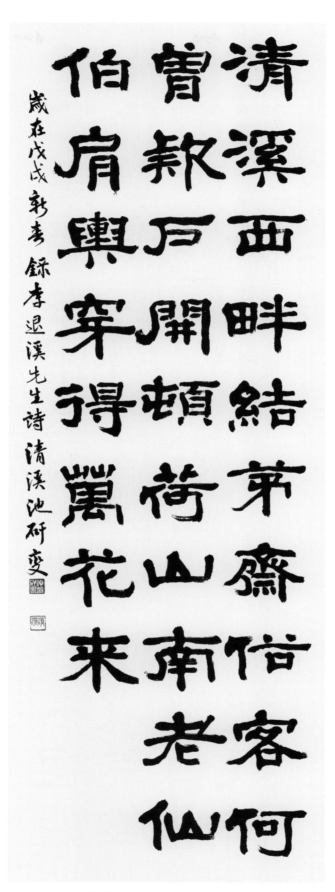

지안섭 / 이퇴계 선생 시

璧用青石出飛鳧山
斷如門木扼前
擬作蘭亭追勝會
憶陪鳩杖破荒烟
仙遊下與雲俱返
樂事無端感自纏
礨石作臺非好事
欲將陳跡永流傳

戊戌春日錄退溪先生詩一首
守娥 陳善美

진선미 / 퇴계선생 시

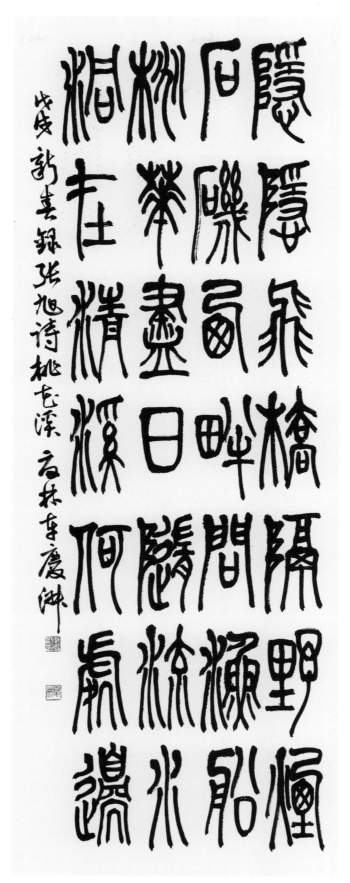

차경숙 / 장욱 시 〈도화계〉

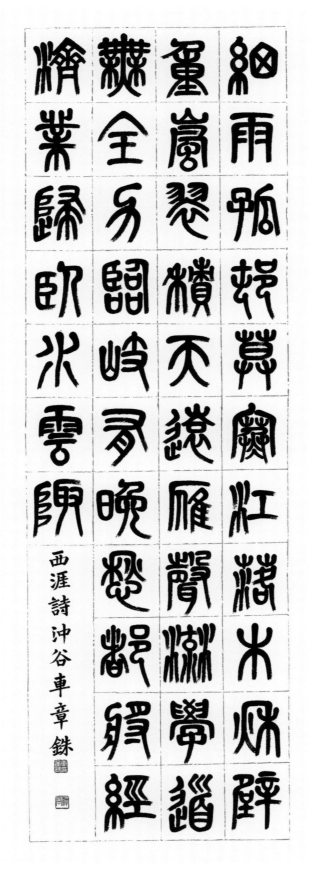

차장수 / 서애 시 〈재거유회〉

端居不出戶 清夏畫陰長
极屋桐琴響蕉廊 畫篆揚
麦秋添鶴料梅雨搵書裝
蟻陣泛花塢蜂衙閉蜜房
偶知閑可愛詐謂果於忘
久與鄰翁約鈔將種樹方

戊戌春日錄紫霞先生詩
青園車華順

차 화 순 / 자하선생 시 〈차운학정하일한거〉

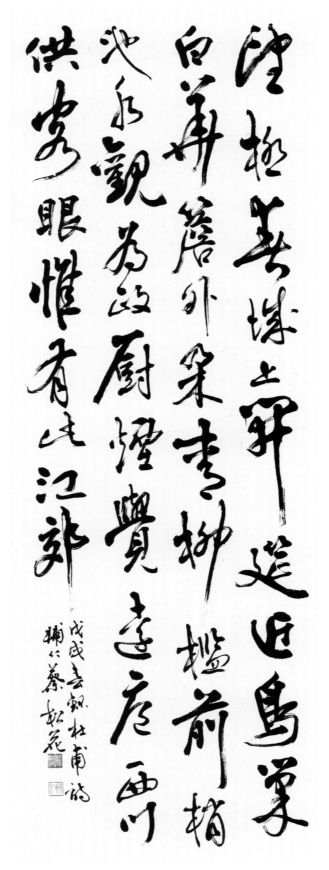

채 송 화 / 두보 시

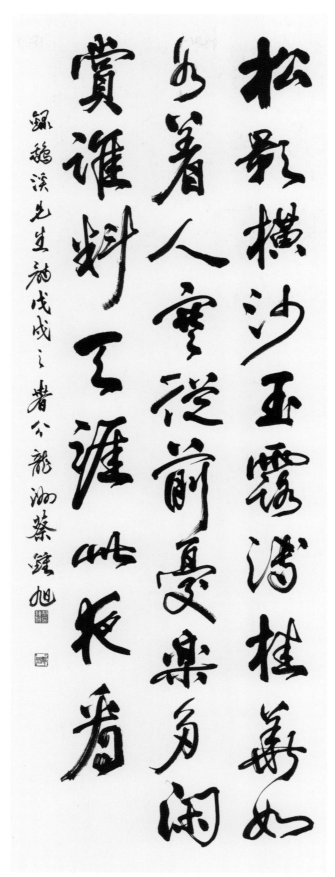

채종욱 / 월송정에서

채호병 / 입갈현동

成敗關天運湏看義興歸雖
然反凤莫詎可倒裳衣權或
賢猶誤経應衆莫違寄言明
理士造次慎衡機

戊戌春錄清陰先生詩
睿苑崔京姬

최경희 / 청음 시 〈강경권유감〉

최광식 / 조업 선생 시 〈산거〉

去歲中秋在南渡莽蓊待
月水雲昏那知此夜東溟
上坐對清光憶故園

錄孤山先生詩 戊戌三春 新步崔閏洛

최윤락 / 고산선생 시

絕域春歸盡過城雨送涼落

殘千樹艷笛得數枝黃嫩葉故

承朝露明霞護曉粧移床

相近拂袖有餘香

錄忍齊先生詩
是玄崔銀潤

최은순 / 인재선생 시 〈차신기재영장미운〉

최준용 / 길재 시 〈금오산 대혈사 광한루〉

難兄難弟競爽推三鳳
青燈東西屋書殼殷僦棟
先公白雲草東人猶傳誦

錄恩誦堂先生笛樓温舍人詩海潭崔昌殼

최창은 / 은송당선생 시 〈적루온사인〉

願言扃利門不使損遺體爭
奈探珠者輕生入海底身榮
塵易染心垢非難洗澹泊與
誰論世路嗜甘醴

銀河雲先祖詩
崔鉉球謹書

최현구 / 최치원 선생 시 〈우흥〉

秋羊春酣眼轉青錦城佳興懶曾廳
綽約霞冠臨月榭飄風搖雲秩倚風亭
炎御假顏恣態度寒娥促首歙威靈
還憶曲江榮宴罷藍袍戴老醉岭嵥

戊申春 鈔錄崔恒先生詩 拒霜花一首 全山韓玉喜

한옥희 / 최항 선생 시 〈거상화〉

風雨蕭蕭拂釣磯渭川魚鳥識忘機如何乡老揚將空使夷齊餓採薇

鈍梅月堂先生詩素汀咸喜聖

함희성 / 위천어조도

成敗開天運須看義與歸雖
然反夙暮豈可倒裳衣權或
賢猶誤經應眾莫違寄語明
理士造次慎衡機

戊戌春清陰先生詩
草堂許永童

허영동 / 청음선생 시 〈성패변천운〉

海畔雲菴倚碧螺遠離塵囂

土稱僧家勸君休問芭蕉

喻看取春風撼浪花

戊戌春分後日錄孤雲先生詩禮芷玄連禹

현연우 / 고운선생 시

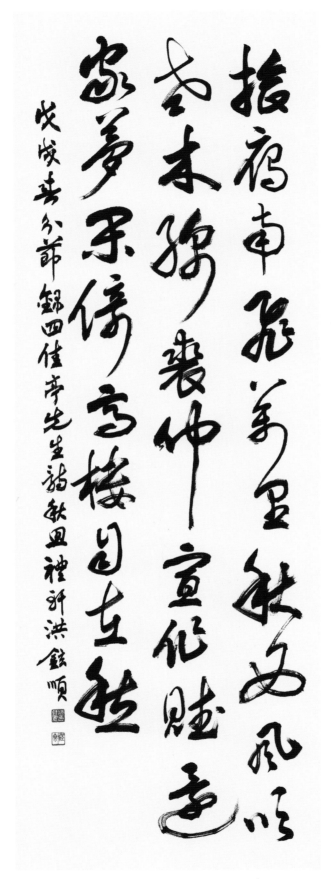

홍헌순 / 추사 (가을의 회포)

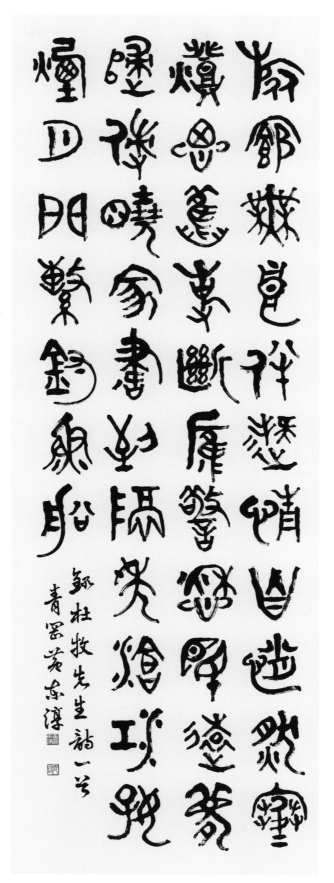

황동순 / 여숙

貊國初飛雪春城木葉疎秋
深村有酒客文食無魚山遠
天垂野江遙地接虛孫鴻落
日外征馬政躊躇

戊戌春錄梅月堂先生詩
迺湖黃重錫

황중석 / 매월당선생 시 〈도중〉

不知香積寺　數里入雲峯古
木無人逕深山　何處鐘泉聲
咽危石日色冷青松薄暮空
潭曲安禪制毒龍

戊戌春錄 王維詩
秋逍姜京宿

酉轉青山裏　聞天蹞漪東
幕濛潛松欎古風
糠水颺頭綠曉霞狸呈紅
誰楢儔遊實不濃

戊戌 考錄白雲居士 詩 炅岩姜道鎭

凌晨�useout 洛州城幾許長亭

短亭跨馬行衝激雪白峯顏冷

數亂峯青天邊日暮歸心促野

分風寒餘面醒寐雲孤村投宿家

人家門戶早常扃

林桂先生詩冬日途中
安石姜炳龍

偶到溪邊藉碧蕪春禽好

事勤提壺起來欲覓華開

豪度水幽香近却無

戊戌之春土如康奉南

강병용 / 동일도중

강봉남 / 용야심춘

無陰影拂騎渴地柳條青山
色隨狗杖池心照倚
意俱遠幽鳥漁初醒曠眺村
堪晚人煙生窈冥
昱菴姜上坤

岱宗夫如何齊魯青未了造
化鍾神秀陰陽割昏曉盪胷
生曾雲決眥入歸鳥會當凌
絕頂一覽衆山小
錄杜甫先生詩
蘭圃姜宣南

강상곤 / 남유용 선생 시 강선남 / 두보 시 〈망악〉

岸柳迎人舞林鶯
晴山活態風暖草
中畫泉鳴譜外琴
盡西日破遙岑

和容吟雨
生心景入詩
路長行不

錄芝峯先生詩戊戌春分節
燒堯姜聖伊

雲騰闊展醉唾屋草樹陰濃
雨滴時起把如椽盈握筆沛
然揮灑墨淋漓

錄茶山先生詩竹田姜晟仲

강성이 / 도중

강성중 / 불역쾌재행

偶到湖邊寺
清風散酒醺
荒沙偏引斷
燒江暗易分
侵沙斷奔泝夾
泊漁苗晚来聞

録白雲居士詩
昭軒 姜判淳

禁滿風交響華燈月並明良
宵意朦集熱酒且徐傾節意
寒將煖身名寵若驚何當謝
鞿鎮林水送餘生

錦湖洲先生詩
怡亭 姜炯臣

강판순 / 백운거사 이규보 선생 시 〈하령사〉

강형신 / 녹정무하당

寒巖深更好 無人行此道 白
雲高岫閒 青嶂孤猿嘯 我尐
何所親 暢志自宜老 形容寒
暑遷 心珠甚可保

戊戌春錄寒山詩
荷淵 高京美

고경미 / 한산시

고경화 / 보우선사 〈청평잡영〉 일수

酒綠燈青茅屋中水潺潺
發玉玲瓏尋常雲意多多關
涉詩境空濛畫境同

戊戌春分前日録阮堂先生詩松軒高永大

老槎奇巖碧海壖孤
雲遊跡總成烟只今
唯有高臺月留保精
神向我傳

戊戌春退溪先生詩
白軒郭東洗

고영대 / 완당선생 시 〈설야우음〉

곽동세 / 이황 선생 〈월영대〉

至道無難唯嫌揀擇
但莫憎憎愛洞然明白
錄信心銘句戊戌春節希山郭鎬述

洞裏幽居障軟塵清朝猶自喜沈痾
迎春鳥語當禪訣髮箈血走勝可人
牛世功名還鑄錯變時漁釣古同隣
中宵新雨知何許升慶扇難減石鱗
錄象村先生詩用王右丞韻遺懷一首戊戌元春節蘇岩具本洪

곽호석 / 신심명구 구본홍 / 상촌선생 시

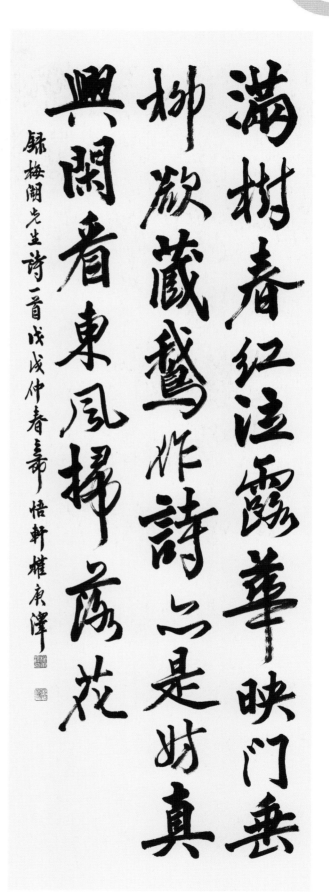

권건우 / 당시·파주

권경택 / 진화(매호) 선생 시 일수 〈춘일화김수재〉

東嶺上初曉尋僧扣竹門宿
雲留塔頂積雪擁籬根小澤
連深洞踈鍾徹遠村菴竝吟
朱已清興到黃昏
錄泰齋先生詩
戊戌春分權玲美

細雨孤村暮寒江落木秋壁
重嵐翠積天遠雁聲流學道
無全力臨岐有晚愁都將經
濟業歸卧水雲隈
戊戌春錄西厓先生詩
恩泉權寧任

권영미 / 효과승사

권영임 / 서애선생 시

秋草仙臺古煙湖水氣蒼此
身為遠寫明日是重陽夕照
寒沙浦西鳳超海鄉相攜惜
佳節折揷數枝黃
戊戌春錄蓀谷先生詩
蓮水權貞順

行止皆無地挑尋獨有君酒
中堪累月身外即浮雲霜白
宵鍾徹風清曉遍聞坐攜餘
興往還似未離群
錄杜審言先生詩
庶隱權重模撰

권정순 / 손곡 선생 시

권중모 / 두심언 선생 시 〈추야연임진정명부택〉

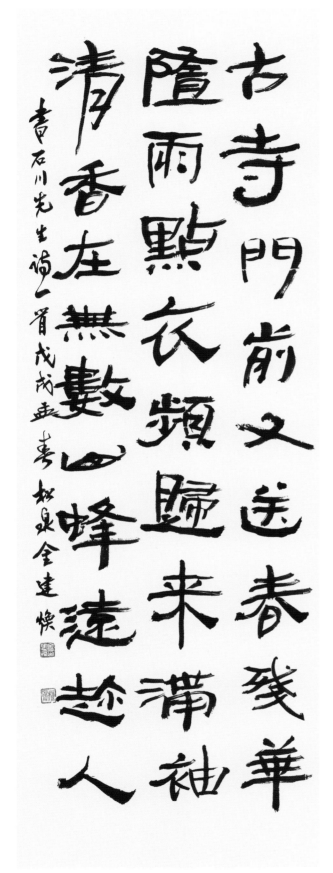

古寺門前又送春後華
隨兩點衣頻跬来溝袖
清香左無數蜂遠赵人

青石川先生詩二首戊戌盡春松泉金建煥

김건환 / 시우인

戊戌之孟春錄梅月堂先生詩松曼金敬沃

김경옥 / 매월당선생 시 〈향모〉

關東靈賞江梅愛此新
枝最後冊風雨人間春
掃地出塵仙艷映粧臺

錄安軸先生詩詠梅多率金敬姬

牧童吹笛裏堪負沙江皐怪
力能耕地癡心竟拔羍僻田
炎暑酷荒野雪寒高世路崢
嶸豪不生不避勞

松甫金共浩

김경희 / 영매

김공호 / 목동취적

結廬在澗曲
曲地僻心洒然山
光淵席上澗
澗水鳴窗前高詞
紫芝曲靜撫
撫朱絲結門無車
馬至此樂可
可終年

錄鄭誧先生詩
南耕金槿銓

酒藝花初數詩情俱在眉異
苔同石喜各夢共床知蛩雨
青燈暗雁霜赤葉遲重陽看
漸近又是把盃時

戊戊立春阮堂先生詩
陽山金基元

김근주 / 정포 선생 시

김기원 / 완당선생 시 〈추야여련생공부〉

来 攀 袖 趨
衰 桂 月 塵
循 影 輪 常
環 瓦 轉 憚
理 似 滿 暑
必 聽 襟 得
生 松 風 扇
　 聲 氣 荷
　 莫 清 深
　 怨 手 情
　 秋 堪 翻

錦陽村先生詩 良苑 金基香

薄 華 逢 盤
惠 鋪 梅 谷
情 迁 子 来
重 春 雨 時
味 深 畓 路
應 草 賞 雲
饒 沒 荻 溪
　 橋 頭 百
　 濁 潮 里
　 醂 巷 遙
　 雞 僻 偶

戊戌春茶山先生詩 法眼 金基勳

김기향 / 양촌선생 시　　　　　김기훈 / 정약용 시 〈대우시규전〉

空門本絕去來想臨別何
須更黯然莫恐紅塵隨自
足洗廻還有出山泉

戊戌仲春錄白雲先生雲上人將還山乞詩雲齋金達植

杏池一葉升青翠六簾塞葉醞
宜博氾皮裁薜孫屈湘川染別成
衡嶺掛似檀㤥欠藏雞兔當末
兔苑看 戊戌孟春錄陰鏗詩杏池升月堂金東勳

김달식 / 백운선생 시 〈운상인장환산걸시〉

김동훈 / 협지죽

靈臺宰萬物出入意先歔欷
於我激霄昚乎善惡遮毋欺
心目憧不愧體常舒此是誠
中驗君其慎獨無

錦梅月盞先生詩誠意
牧原金來爕

山舍故國千年恨雲抱
長空萬里心自古興亡皆
有致願因前轍或來今

戊戌之春錄通亭先生韻如蕙金明烈

김래섭 / 김시습 선생 시 〈성의〉

김명리 / 철원회고

淸切天居近迤細閑道深梅明
初楊殷月嚴半庭陰烟色
籠湯衡風檐度簾琴破頰
侵夜起殘夢離澌心

錄陳謙先生詩
悟汀金黄子

獨坐虛堂靜何曾與物違林
間聞雀噪空外見鳶飛自得
真難驗天遊未必非猶欣無
俗事草色映苔扉

錄牧隱先生詩
連岡金美貞

김미자 / 진화선생 시

김미정 / 목은선생 시 〈독좌〉

試意醉爛倚屏時
知難起晨光不覺遲清娥休
踈多跌宕臭腐化神奇団睡
深酌從春事融情有古詩迂

戊戌春高峯先生詩
柔林金美惠

秋口孤葉錦屏開泉石中
間逸興催自笑老翁多錯
料滿天風雨獨歸来

錦林塘先生詩一首戊戌仲春之節柔邨金玟妹

김미혜 / 고봉선생 시　　　　　　　　김민주 / 임당선생 시

爐光鴬黑變成紅額上殘
霞蕚日烘欲象此時奇絶
觀桃李林裏水晶宮
錄滄起先生詩宓先戊戌春日丙草 金福容

旅館無良伴凝情自悄然寒
燈思舊事斷鴈警愁眠遠夢
歸侵曉家書到隔年滄江好
煙月門繫釣魚船
錄杜牧先生詩旅宿 青湖金相仁

김복용 / 창광

김상인 / 여숙

誰家玉笛暗飛聲
散入春風滿洛城
此夜曲中聞折柳
何人不起故園情

誰李白春夜洛陽聞笛詩戊戌春 蓬茅 牧

자春未作事撫生涯水種香秔岸種麻
自与翁除穿檻竹別敎培養緝籬瓜
樵兒去采脣吹葉女婦時饙有兒
不是吾間料理過晩季那得佳田家

戊戌春分節錄活下先生詩雜事偶題 耦原 金聖弼

김선목 / 춘야락성문적 　　　　　　　　 김성필 / 잡사우제

爾 崇 書 楊
過 爲 要 柳
高 樂 省 交
枕 誰 事 陰
聽 言 謝 家
風 別 客 亭
泉 有 怕 臺
　 佺 対 曲
　 晚 眠 沁
　 來 自 邊
　 微 在 廢

戊戌春顧景材先生詩
東園金墨駪

明崖先生詩句
戊戌之春明崖先生詩句梅軒金松熙

김성현 / 상촌선생 시　　　　　　　　　　김송희 / 명애선생 시구

臨溪茅屋獨閑居
月白風淸興有餘
竹堝臥看書

錄吉再先生詩二首

華亭 金秀娟

김수연 / 길재선생 시

鷗鷺分飛高得低遠汀
幽州欲蔓此時千里萬
里意目極暮雲翻自迷

戊戌之春 錄孤雲先生詩 海邊春望 榮康 金守子

김수자 / 고운선생 시 〈해변춘망〉

鵝時翁畫
坐懱呼承
窠拂不空
寂書至多
蒲義家睡
庭己婦屋
陰懶病凉
　長可
尋吟快
岸基心
巾　還
　局隣

錄徐居正先生詩
道平金淳琪

露濕花無跡
潮通柳岸漾月到荊門眠鷺
看新渚歸鴻問故園傷心春
浦望風起碧波喧
江流石有痕添

維草金順姬

김순기 / 서거정 선생 시 〈기정자문〉

김순희 / 차두춘수

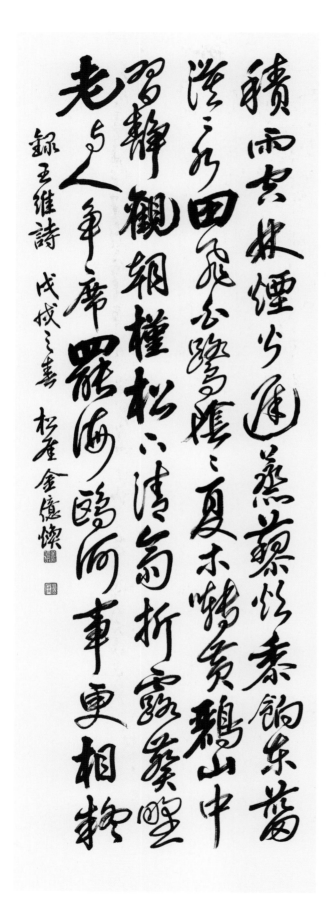

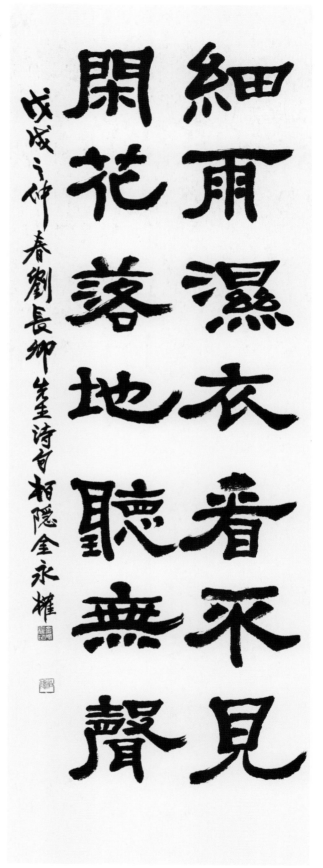

김억환 / 왕유 시 〈적우망천장작〉

김영권 / 유장경 선생 시구

逸逝龍灣館蕭滌客恨新江

梅應帶雪關柳欲迎春朔雁正

傳書閣離懷佇夢頻登臨正

愁絶南國尚風塵

象村先生詩一首
志山 金永均

김영균 / 상촌선생 시

김영덕 / 현죽선생 시

김영란 / 춘야희우

김영택 / 이민구 선생 시 〈보첩〉

김영환 / 이옥봉 시 〈자적〉

김용배 / 다산선생 시

김용운 / 다산선생 시

김우임 / 석해원 시

大隱岩前雪春来又一奇偶田清興
世下与主人其肯獨立鳴禽近長吟下
華遲君家容放曠却恐駸傘時

戊戌之春朴誾先生詩秀演金銀洲

滕日清尊醉即休對君無地可言愁
依於路入桃花洞怱復詩成芽草洲
塵土自憐長局促登臨阿惜少遲
笛き閒好會元難刻更耐吾生鬢已秋

戊戌雨水節錄石洲先生詩雅苑金恩廷

김은숙 / 박은 선생 시

김은정 / 석주 선생 시 〈차풍영정벽상운〉

讀書當日志雅弸 誰識簞瓢樂有餘
富貴如爭難下手 林泉無禁可安身
採山釣水堪充腹 詠月吟風足暢神
學到不疑知快活 免敎虛作百年人

戊戌 孟春 錄徐花潭先生詩 菊岩 金益煥

川流跨山禾玉虹 抱村斜岸
上營綠疇林邊鋪 白沙石梁
堪鉤遊壇谷可經 過西望紫
霞塢厶有幽人家

戊戌 仲春 金鍾成

김익환 / 서경덕 선생 시 〈독서〉

김종성 / 퇴계선생 시 〈천사곡〉

김지훈 / 사가선생 시 〈수기〉

김창덕 / 득다자

김창중 / 무창조풍

김철완 / 매월당 선생 시 〈판옥〉

김 태 길 / 고봉 기대승 〈취증세군 〉

김 태 복 / 백운선생 시 〈오덕전동유불래이시기지〉

何處春光好 浮萍觸處忙柳
風碧裊裊華雨紅浪浪樽酒
談盤古笙歌醉洛陽依欄文
章老詩味爲誰長

南陽白賁華先生詩 德岩金河龍

김태행 / 최치원 선생 시

김하용 / 백분화 선생 시 〈춘류유감〉

김희연 / 제성현에서 피리 소리를 듣다 (제성현문소)

남경우 / 상촌선생 시

남궁승 / 고운선생 시

남궁은진 / 화정개시우

남지향 / 불식남당낙

남진한 / 두보선생 시

노영남 / 상촌 신흠 선생 시

노천수 / 상촌선생 시

秋天生薄陰華巖影沈二業
菊他鄉淚孤燈此夜心流螢
亂隱草疎雨落長林懷侶不
態寂隔窓啼怪禽

録白大鵬先生秋日詩
戊戌春碩軒柳建鉉

葉落山容瘦江鷹寒影踈密
心南與北立事卷還舒窗寰
雄存道平生譌信書煌霞民
満眼不火恨孤房

釰象邨先生詩
和堂柳恰米

류건현 / 백대붕 선생 시 〈추일〉　　　　　류소미 / 상촌선생 시

林間松韻石上泉聲静裏
聽來識天地自然鳴佩州際
煙光水心雲影閒中觀去見
乾坤最上文章

菜根譚句
石齋柳潤錫

寒澗澄難藝秋峯妙欲捫
幽歡良在此耆德竟同門
月往盈虛際山今表裏雛
斜川杳何許重憶李生樽

戊戌仲春摭茶山先生詩爲軒柳賀榮

류윤석 / 채근담 구

류하영 / 다산선생 시

溪上新開織錦坊層花
塢百花香茶來酒去渾
無事徑造松擁納晚涼
戊戌竹春佳日 藝江 馬祥烈

마상열 / 다산선생 시 일수

마윤길 / 도연명〈귀거래사〉

凉風吹夜雨蕭瑟動寒林正
看高堂宴能忘在屋暮心軍中
宜劍舞塞上重笳音不作邊
城將誰知恩遇深
錄張說先生詩一首 智軒文娜娜

讀書當日志經綸歲暮還甘顏氏貧
富貴有爭難下手林泉無禁可安身
採山釣水堪充腹詠月吟風足暢神
學到不疑知快活免教虛作百年人
錄徐花潭先生詩述懷 戊戌孟春 松庭明善玉

명선옥 / 술회 　　　　　 문나원 / 장열 시 〈유주야음〉

感君遊騎酒訪青山無限遊
懷目擊閒尚乃姓心餘鷹習
屋撓雙嬰注任額
康奎報先生詩
致处閒次基生

細雨孤村暮寒江落木秋壁
重嵐翠積天遠雁聲流學道
無全力臨岐有晚愁都將經
濟業歸卧水雲賑
銀西産先生詩一首
中村朴余愛

민옥기 / 구점일수

박경애 / 재거유회

衝泥舊燕壘新巢來往如
辞曲折勞蝸舍雖微呈之容
爾畫梁爭浔幾多高
錄劉秉忠詩一首戊戌春分節 畫注 朴景花

積學平生慕聖賢志存忠
孝不達天如个皓首遭時
蹇俯仰猶能志浩然
歲在戊戌新春錄孝晗高先生詩深井 朴廣昊

박경화 / 유연

박광호 / 이회재 선생 시

박규섭 / 조경

박라원 / 가정선생 시

庭前栢樹碧參差 祖意玄深元可知自
有傲霜凌雪態 元無易柰改柯時 晴
窓講法風聲 冷夜榻安禪月影移 欲
識吾儒學事虛 後凋曾與學我宣尼

錦陽村先生詩
戊戌春松軒

寒江鳴石瀨 懸疊客夜初分人
語空山谷 猿聲獨戍聞避來
朝及暮愁去水連雲歲晩心
誰在靑山見此君

戊戌秊錄劉長卿先生詩
佑松朴美祥

박명배 / 양촌선생 시 〈백정선사에게 주다〉 박미상 / 유장경 선생 시

박성호 / 자목단 (자주색 모란)

박수건 / 송이평사장곤 (평사 이장곤을 보내며)

追蠟曉漏鳳門前海色輕籠萬井煙
紫陌不逢銀燭熖紅雲何憂玉震僊
乾淸帳煖龍香溢皇極殿雪月
退食旅罷還鎖斷觀周初計墮苁然

戊戌春分之節 錦韓述先生詩一首 野楚 朴順相

風輕不用臙脂膩雪月冷
潛驚玉露香別殿曉寒
煙淡數枝和睡靚新粧

戊戌孟春之節 鄒海湖先生詩 青溪 朴舜鎬

<div style="text-align:center">박순상 / 한술선생 시</div>

<div style="text-align:center">박순호 / 해호선생 시</div>

故城西塢小樓前人把漁
竿繫釣舡昨夜半蒿春雨
急碧天連水連天

錄梅月堂先生詩
墨山朴洞琪

春陰歇遊騎譁地柳條青山
色隨移杖池心照倚亭清雲
意俱遠幽鳥酒初醒曠眺村
墟晚人煙生窈冥

戊戌春分節
禮泉朴愛敬

박애경 / 뇌연 남유용 선생 시 〈춘음헐유기〉

박연기 / 매월당선생 시

香根移細雨課僕倚郇遲豈
為金華艷要看隱逸姿未敷
承露葉新展傲霜枝百卉飄
零後相諧歲暮期

錄栗谷先生詩戊戌春 松川朴英淑

客有曠達者秋風湖海歸離
亭寒草合村樹暝煙微縹
涯閭近故鄉魚稻肥遙知
太守樓月共清輝

盧靜朴英喆

박영숙 / 율곡선생 시 〈종국〉

박영철 / 삼봉선생 시 〈차운송김비감 구용 귀려흥〉

風雨淒凄酒畫船爽深来
泊古城邊曉窓忽覺還
家夢萬里羈心更渺然

戊戌春日壺陽村權先生詩一首
海亭朴垠奎

박은규 / 양촌선생 시

為愛田家趣渾忘野逕遙寒
泉流作澗古柿卧成橋村醸
佝催瀘鄰翁不待招飲酬爭
席罷秋樹乱鳴蜩

錄張維先生詩
維初朴貞修

박정수 / 장유선생 시

爽氣生公館空庭雨乍收飛
螢無數秋思宿客抱清毵露葉還
聞餘滴灑星河看流明朝
北去敷起問更壽

戊戌春錄圃隱先生詩
隱初朴貞淑

浮雲入洞曾紫墨
明月當溪不染塵

浮雲入洞曾紫墨
當溪不染塵座郭
戊戌之驚藝前引江朴正植

박정숙 / 정몽주 선생 시 〈야흥〉 박정식 / 곽여 선생 시구

박정인 / 천자문

박종국 / 잡시

박종덕 / 백거이 선생 시 〈불출문〉

박하보 / 유정 시 〈과선죽교〉

晚風時送暗香來
點綠苔誰道少林消息絶
春深院落淨無埃片片殘花
錄真覺國師詩
錦山朴炯珪

雅重近日亦狂歌
兼愁盡詩成奈樂何韓生頗
開秋色裏親識夜相過酒鴻
歲歎米還貴家貧花更多花
錄茶山先生詩一首
如溪白姬貞

박형규 / 진각국사 시

백희정 / 다산선생 시

변원일 / 이즐 선생 시

변혜인 / 두보 시

好雨知時節　當春乃發生
隨風潛入夜　潤物細無聲
野徑雲俱黑　江船火獨明
曉看紅濕處　花重錦官城

戊戌夏錄杜甫詩春夜喜雨芝軒下慧仁

曉望星垂海樓高寒襲人乾
坤身外大鼓角坐来頻遠岫
看如霧喧禽覺已春宿醒應
自解詩興謾相圁

瑞玄 夫斗昕

學要無所為道在不見聞不
湏務彌明不湏務壓人要收
腔裏心形外馳紛二澄江開
古鏡白月圓如益

戈戈春錄秋江先生詩
栗村 徐明姬

부두흔 / 효망

서명희 / 추강선생 시

林亭連天碧霜楓向日紅山吐
水連輪月江舍萬里風塞鴻
孤去聲斷暮雲中

録栗谷先生詩
香積徐美貞

서미정 / 율곡선생 시

貴賤雖異等出門皆有營獨無外物牽
遂此幽居情激雨夜来過不知春草生
青山忽已暮鳥雀繞舍鳴時興道人偶
或随樵去自當安塞劣雖謂薄世榮

戊戌春分節録韋應物先生詩幽居
乃谷徐龍元

서용부 / 위응물 시〈유거〉

寥獨居間絶往還只呼明
月暎孤寒憑君莫問生涯
事萬頃煙波數疊山

錄寒暄堂先生詩書懷戊戌年新春草堂徐洪福

高臺不受暑醉面更宜風
峽雲從北連江雨走東路長
逃去馬天遠失飛鴻無限登
臨興誰能與我同

晴湖先生詩經煙臺即景 心田徐洪錫

서홍복 / 한훤당선생 시 〈서회〉

서홍석 / 청호선생 시

昔在文陣間爭名勇先購吾
嘗避銳鋒君亦飽毒手如今
厭矛楯相逢但呼酒宜傅雙
鳥鳴須念兩肅鬪
録李仁老先生詩贈四友
智山徐興錫

落日逢僧話春郊信馬行煙
消村巷永風軟海波平老柳
依巖立長松擁道迎荒臺漫
無址猶設海雲名
録雪谷先生詩
寶珠釋普眼

서흥석 / 이인로 선생 시 〈증사우〉

석보안 / 설곡선생 시 〈동래잡시〉

落日逢僧話春郊信馬行煙
消村巷永風軟海波平老樹
依岩立長松攤道迎荒臺漫
無祉猶設海雲名

戊戌春節雪谷先生詩
來汕昔喜國

석희국 / 동래잡시

성미화 / 두보 시 〈숙석〉

風都香烟淡自飛端居暝目似綠
稀秋参太半詩中入衣色無禅
酒裏婦脉青煙舍小虚後寒葉
赴突庞有時一犬鳴如豹栖栖星
光競滴衣

楚亭先生詩清愛庵衣堂雅玄蘇明喜

清歌長笛月黃昏從倚朱
欄道半醸休道滿涯遊宦
若客行随豪盡君恩

錦秋灘先生詩一首戊戌肇李之节竹田宗基旭

소명희 / 청수옥야좌

송기욱 / 추탄선생 시

송문희 / 상촌선생 시

송창남 / 백운선생 시

國之語音異乎中國與文字不相流
通故愚民有所欲言而終不得伸其
情者為此憫然新制二十
八字欲使人人易習便於日用耳

世宗御製訓民正音 戊戌三月 和暢日 濟民宗鎬均

戊戌春錄西厓先生詩東崛慎啓晟

송호균 / 세종대왕 〈세종어제훈민정음〉

신계성 / 서애선생 시

窮心雖已淨猶未
及澄泓强受霜林
新黃璃間裛晶

戊戌春云茶山先生詩陳吾申羲淏

江闊連佳宇証途指玉開支
情气遠近人事有悲歡水淨
天光迴暉清石影寒川原馬
前閒敎日到燕山

戊戌書錄栗谷先生詩
松湖申東永

신교식 / 다산선생 시 〈영수석〉

신동영 / 율곡선생 시

東州千古地曹是泰封關寶
蓋雲如纖菩提月侶盤危藤
縈棧道飛瀑漱巖間因憶曾
遊氣秋風葉正殷

毅柏辛英震

剪綃零碎点酥乾向背稀稠畫㐱難
日薄徙甘春至晚霜深應怯夜来寒
澄鮮只共鄰僧惜冷落猶嫌俗客看
憶着江南舊行路酒旗斜拂堕吟鞍

戊戌初春錄林和靖先生詩青山申昌秀

신영진 / 매월당 시　　　　신창수 / 임화정 선생 시

邑在泛山勝亭新景物稠煙
光浮天立寰溪嶽色堅深客来
信宿詩思轉悠悠地面抱出牆頭
戊戌春録四佳先生詩
如泉沈敬姬

禄薄情多忖田彼離岫雲碩人
身灌木空綠中分面目軺
丹鑊兒童嘆檻文化心如所養
夢外落紅瞁
録王鐸詩代戊之新春
秋潮沈年姬

심경희 / 서거정 〈제제천객관〉　　　심연희 / 왕탁 시

明吟農雲
詔黃開雨
更鶴夢陽
是江土臺
漢長怳題
南望隱光
譽白惠華
　蘋荊驛
　觀人騎
　風樓巡
　布過勤

안성준 / 운우양대로

零承烏香
後露金根
相藥華移
諧新艷細
歲展要甫
暮傲看課
期霜隱僕
　枝逸倚
　百婆菲
　卉未偓
　飄敷豈

錄栗谷先生詩一首
晨天安程善

안정선 / 율곡선생 시 〈종국월과〉

입 선 ▶ 한문

안천옥 / 서애 유성용 〈재거유회〉

안태진 / 퇴계선생 시

近水梅茖示勝情
狂霜竹封應無恙

白于萄散主邊城何幸河清遇聖吶溫飲屠蘇傛古俗祠登樂府有新
彰經霜竹栨應夢羞近水梅茖不眹情欲喚人々橋上看蟬蜳月色蓋稿
橫重喜盆羽春有腳水村山郭樂界平輝秋汕先生詩安紅熙

雪殘何豪覓春光漸見南
枝放草堂未許舊風到桃
李先敎鐵幹試寒香

戊戌孟春錄南田先生梅花詩華庭梁福寶

안홍희 / 추호선생 시 양복실 / 남전선생 시〈매화〉

양봉석 / 죽란국화성개 동수자야음

양성훈 / 춘강독조

양승철 / 목은선생 시

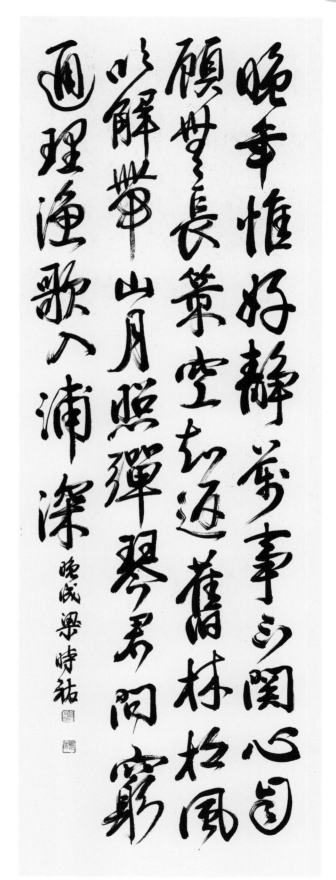

양시우 / 수장소부

靜雲觀群動出成爛漫歸
湯氷俱是水裘褐莫非衣事
或隨時別心寧與道違君能悟
期理語默各天機

敎山梁宗錫書

雲畔結精廬宴禪四記餘節
無出山步筆絶入京書竹架
泉聲緊松靈日影跡境高吟
不盡瞑目悟真如

錄孤雲詩贈智光上人
荷景嚴英分

양종석 / 지천 최명길 선생 시 〈화전견의〉

엄영분 / 고운 시 〈증지광상인〉

殊方別自有烟霞一業艫艫世外觀地
折泝沙繁品物人窺星歷涉波瀾眉
間藥色三光納匣裏龍形鬯甕宮好
向橋宦延受籙知君定不悟瓊丹

銀王鐸詩過訪道來湯先生亭上戊戌春松巖延久亨

遠村寒食後細雨度川来芳
草連谿合梨花暎野開槿籬
懸落照松徑長新苔向夕亭
畢望遊禽幾處回

尊元吳明教

연구형 / 왕탁 시 　　　　　오명교 / 이덕유 선생 시 〈망이천〉

오선희 / 신광한 선생 시

오승희 / 영흥객관야좌

月明南浦近仙隣湖海羈愁迷後津世俗
短長難傾耳官家政法豈容脣屈原湘澤
零丁客賈誼長沙放逐人萬顆玲瓏番水
國狼星天外橘林新

金萬希先生詩 少峯 吳昌林

松窓靜香銷禪寂比生香
已衰栖迴秀雲日

報梅月堂先生詩 春園 吳海榮

오창림 / 김만희 선생 시　　　　오해영 / 매월당 시 〈만의〉

왕선미 / 양사악 선생 시

용정섭 / 초월

원정원 / 여야서회

유선길 / 서거정 선생 시

自然木槿國花呼古代先人昔東俱如
樣朝那高養志秀恒時夕月黑心淇柴嚴
寞點諸君參潔白貞操百姓途祥瑞煌
窈多福海开中冠首寿云平
戊戌仲春節西下柳英俊

유영준 / 무궁화

高齋暑氣薄風檻晚披衣山
翠連松塢泉流入竹扉鈔書
因客散劑藥待僮歸細學安
身術真堪遠是非
錄丁茶山先生詩一首 茂丁劉永埈

유영준 / 다산선생 시 일수

欲說春來事纵門昨夜晴閣
雲度峯影好鳥隔林聲客去
水邊坐夢回花裏行仍聞新
酒熟瘦婦自知情

録玉峯先生詩
松堤劉儀鍾

유의종 / 한거즉사

윤동욱 / 매계선생 시

海畔雲菴倚碧螺遠離塵
土稱僧家勸君休問芭蕉
喻看禾春風撼浪華

錄崔孤雲致遠先生詩戊戌春恒照尹月重

風淸奧而餘不吝不東山
隔溪茅屋狗柔唇月白
雪語稻床竹均臥看書

治隱先生詩遂志戊戌初春雪技尹媛羲

윤원의 / 야은선생 시〈술지〉

윤월중 / 고운 최치원 선생 시

卧山家猶帶大平痕
中半掩門瀟地落花僧醉
風和日暖鳥聲喧垂柳陰
戊戌仲春節錄白雲居士詩一首 梅堂尹貞蓮

溫雲花重錦友珠
雲俱黑江船吹獨明曉看紅
風浴入夜潤物狗豐馨聖淫
好句玄時芳當春乃發生了
　　　　　　　　　　愼言 尹鍾根

윤정연 / 백운선생 시　　　　　　윤종근 / 두보〈춘야희우〉

윤 필 란 / 홍무정사봉사일본작

이 경 자 / 숙장안사

이관우 / 강두모행

이금자 / 춘일 (김정희 완당집)

이기자 / 상촌 〈공강정〉

이기천 / 중봉 조헌 〈공강정임별〉

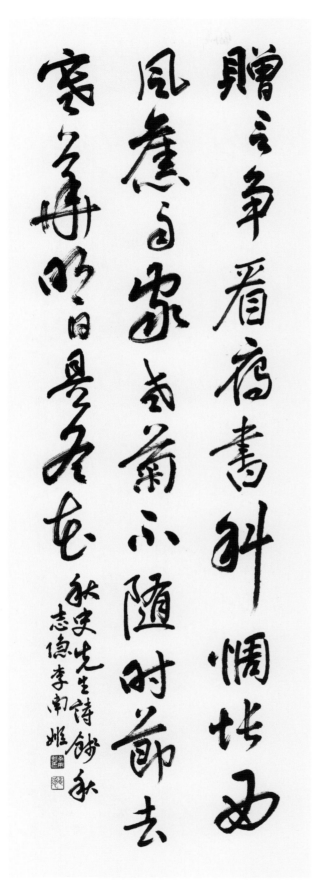

이남희 / 전추(가을을 보내며)

이대균 / 김진규 시

忽之到鄕里門前春水流的
然隘藥塢依舊見漁舟花悵
林廬靜松垂逕幽南趣數
千里河愛得蒼丘
錄茶山先生詩戊戌春
石芝李敦相

龜鶴年壽齊羽介所託殊種、是
靈物相得忘形軀鶴有冲霄心龜
厭曳尾居以竹兩附口相將上雲衢
報沙慎勿話一語墮泥淦淦
戊戌仲春錄宋時米芾詩擬古蕭樂李聆庚

이돈상 / 다산 정약용 시 〈환소천거〉　　　　　이령경 / 미불 시 〈의고〉

擬向龍門坐碧山釣
頭只欠茶鼎与餘閑平生
莘茶鼎襄在風雪前
頭只欠耐寒

錄龍門先生詩
莘庭 李明淑

吾家東指水雲鄉細憶秋來樂事長
風度栗園朱果落月臨漢港紫鰲香
正行籬塢皆詩料不費銀錢有酒觴
橫泊經秊歸未得每逢書札暗魂傷

錄茶山先生詩 秋日書懷 戊戌仲春節 春如 李汶根

이명숙 / 용문선생 시 이문근 / 다산선생 시 〈추일서회〉

清池靈檻逗微凉高樹風
生送夕陽紅燭不須催騕褭
待看新月瀟華堂

戊戌立春之節錄退溪先生待一首 蕙堂 李美花

이미화 / 퇴계선생 시 〈연정소집〉

雲山新雨後天氣晚來秋明
月松間照清泉石上流竹喧歸
浣女蓮動下漁舟隨意春芳歇
王孫自可留

王維詩 戊戌春中山

이병용 / 왕유 시 〈산거추명〉

悵望天涯獨倚欄柳梢春意雨餘寒
為古轉覺謾身拙作吏偏知沐禹難
病裏襟懷元憂靜家中然緒奈多端
閥西自古繁華地猶憶歸踽田早掛冠

戊戌雨水湖九峯先生詩遣懷榮灃李相玫

鎮日柴門撗倚然一算清遙
崟欲雪候靈野自風穀澹霧
還遊味削餘遂性情可人同
好意悄對篆烱生

孤大山先生詩慢下李英相

이상민 / 유회 이석상 / 대산선생 시

山相思君不見悵來揮又馬
寒遠暮時喑非爭空
河西金先生詩魚巖雜詠 戊戌春西隱李聖檜
東風猶自盡情吹

孤廬在人境而無車馬喧問君何
能爾心遠地自偏採菊東籬下悠
然見南山氣日夕佳飛鳥相與
還此中有真意欲辨已忘言
戊戌季春 荷蓮李順子

이성회 / 어암잡영

이순자 / 음주

이승우 / 교산 허균 선생 시

楓岳曇無竭金門先歲星相
逢雖恨晚交契自忘形暫別
緣塵累幽期屬暮齡高亭殘
午夢天外萬峯青
戊戌春日錄許筠先生詩
大峴李昇祐

이시환 / 손곡 선생 시 〈가산중도〉

嘉陵北望接龜城歷數来
途更遠行試向長林望津
渡濕雲沈野不分明
錄蓀谷先生詩戊戌春炡蹅李時煥

遠上寒山石徑斜白雲生
處有人家停車坐愛楓林
晚霜葉紅於二月花
錄杜牧詩山行戊戌孟春象元李泳雨

春去花猶在天晴
谷自陰杜鵑啼白
晝始覺卜居深
錄李仁老先生山居詩 古隱堂 李英熙

이영우 / 두목 시 〈산행〉

이영희 / 이인로의 〈산거〉

鷺有餘清
浦歸撓動客情眼底
好詩君記取落霞孤
樓頭丹碧靘江明南
録象村先生詩
清溪李愚仁

戊戌春分節謹錄退溪先祖幽居詩一首後孫源徽

病裏不妨時懶讀任從君喚腹便之
巖泉滿硯雲生筆山月侵林露滴編
置酒東軒如對聖得梅南國似逢仙
盂居一味閑無事人獻閑居我獨憐

花落林初茂春歸日更遲
元宜靜觀四序任遷移燕語一
薔薇架鶯歌楊柳枝風光隨
憲好佳興少人知

得忍 李瑜利

日照香爐生紫煙遙看瀑
布挂長川飛流直下三千
尺疑是銀河落九天

録李白詩望廬山瀑布戊戌雨水心淵 李潤姬

이유리 / 차운하여 답하다

이윤희 / 망여산폭포

雨晴秋氣滿江城　水泛扁舟放晚情
地入壺中塵不到　人遊鏡裏畫難成
煙波白鳥時時過　沙路青驢緩緩行
爲報長年休疾棹　待看孤月夜深明

戊戌之秋 錄謹齋先生詩 澤雲李精謹

이정근 / 근재 안축 선생 시 〈강릉경포대〉

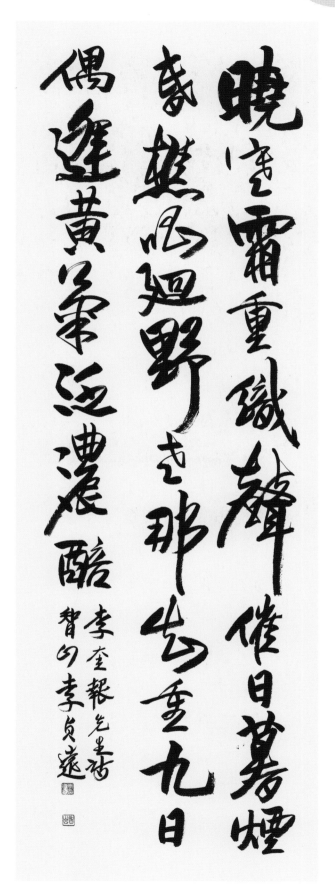

李奎報先生詩 智異 李貞遠

이정원 / 이규보 선생 시

簧組林水送餘生
寒將煨身名寵若鶯何當謝
宵宜滕集熱酒且徐傾節意
禁漏風交響華燈月並明良
録湖洲先生詩
時天李鍾成

儵然獨迸林
萬事無機看向盡百年有命登終竆
堅人穫稻夕陽裏稉子得梨霜葉中
自變秋山行復坐手持團扇陣西風
戊戌年春日錄李蓉元先生詩一首秀松李鍾沃

이종성 / 호주선생 시

이종옥 / 구원 이춘원 시 〈추일등원북고강〉

이준영 / 홍류동

이진숙 / 의곡선생 시

峰柳迎人舞林鶯和客吟雨
晴山活態風暖草生心氣入詩
中畫泉鳴譜外琴路長行
不盡西日破遙岑

鏡芝峰先生詩戊戌春
碩亭李埰午

晦跡金剛久生涯逐日疎霜
朝收凍栗煙暮劚枯蔬鉢澁
蛛成綱灰寒鳥蒙書邦知
相國垂惠救袁餘

牧苑李漢順

이채오 / 지봉선생 시 〈봄 나그네〉

이한순 / 보우선사 시 일수

侵曉乘凉偶獨来不因魚
躍見萍開卷荷忿校微風
觸濂下清香露一盞
韓偓先生詩野塘 戊戌孟夏下澣走 禮廬 李賢玉

이현옥 / 야당

塵世熟堪親惟將竹作鄰清
風灑滿地幽室暗生春已悟虛
為道當知影是身紛紛林外走誰
識靜中人 錄陳鶴詩 鄰竹贈吳叟 蘭鄉 李惠汀

이혜정 / 진학 시

天衾地席山爲枕月
燭雲屛海作樽大醉
居然仍起舞劫嬚長
袖掛崑崙

戊戌春 錄震黙大師 詩
孟岩李孝聖

他酒晚盖人朱
面醪色坐滿華
ㄴ須供頭座開
引信詩溪香遍
風此眼女弭小
涼亭雲萬節池
眞送紅水塘
四輕梭仙荷
達陰天千氣
從落將翠侵

雅英林光愛

이효성 / 진묵대사 시

임광애 / 사달정부용성개

木落鴈南渡 北風江上寒
我家襄水曲 遙隔楚雲端
涙盡中を孤帆天際秀迷陳
郷水閑平海夕湯三
柳菴任絶頭

清晨空屋閣嶺上動孤吟浦
地草春色瞭舊禽好音新幕
爲遣興高義在知心定有催
詩兩陰霄生遠林
戊戌藝銀海筆之...詩
諸存林次泳

임순현 / 조한강상유회

임차영 / 해봉 홍명원 시

開門握手問来従忙把重
苗掃翠松雲散月生天宇
靜清談仍到五更鍾

戊戌春之節盍梅月堂先生詩一首和塘林賢洙

松間唱道遠尋師春盡山蒼半在枝
薄領堆邊耳自老水雲鄉裡夢常馳
祖禪每倚將向心民療那堪放手醫
读倚未熊題勝景俗塵還繞下數時

戊戌孟春之節録朴孝修先生詩杏山宅興錫

임현숙 / 매월당 시 임흥석 / 박효수 선생 시

百轉尙川會晶北踰滔東草
濫懷多踽松歕自蔡屬枞水
婦頭緣曉霞狸丞紅詳和籍

素堂蔣敬子

板屋春光盎蔬畦臘雪消惠
風浮柳線暖氣放梅梢有室
如懸磬無家似泛瓢不知何
慶泊愁思政無聊

錄梅月堂先生詩一首
筆山張奇基

장경자 / 행과낙동강

장기기 / 매월당선생 시

佳境藏林古樹新桃花淸唱想芳塵
滄浪影浸珠薰晚楊柳陰深繡閣春
霞爛花心紅鎖岸輕車鶴背白橫津
空亭未解岊行客物是知非舊主人

戊戌仲春錄朴乑任先生詩辛巳儀亭晛川張元弘

頓荷梅仙伴我涼客䑛蕭
灑夢魂香東歸恨未攜君
去京洛塵中好艶藏

錄退溪李滉先生詩戊戌春回亭張乙錫

장원홍 / 신인의정

장을석 / 퇴계 이황 선생 시

전 미 / 시경 한혁장구

전유양 / 매월당선생 시

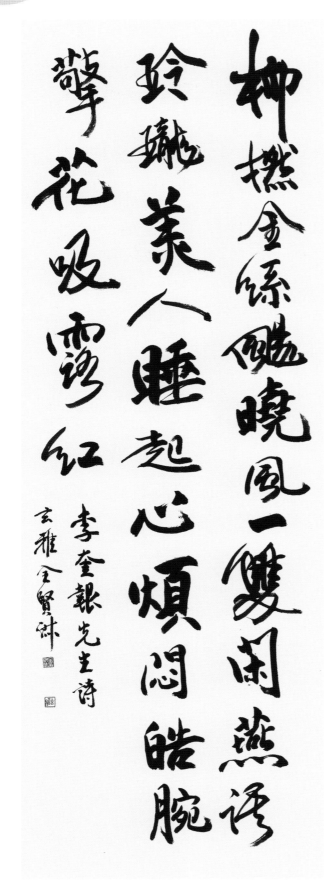

柳撚金縷颭曉風一雙開燕語
玲瓏美人睡起心煩悶皓腕
聲花吸露紅

玄雅 金賢洙
李奎報先生詩

慈翠枝雲波無彩映淸池波
泛含風影汚抱防露枝龍鱗
漾嶰谷鳳翮�‍連游修識凌冬
性惟有歲寒知
虞世南詩戊戌春
沃山軒田鎭

전현숙 / 이규보 선생 시 〈춘일〉

전 황 / 난초와 대 그림에 쓰다

鹿門靈老見忘我又忘年關
士蓋多矣耽愚如怨焉好懷
開野外歸馬卸江邊爲問三
山水於今更幾川

南冥先生詩戊戌春
松島鄭賢憲

雲亭望月發回圓遙想風
標阻綺延客裏過逢天倚
便醉談交處任念塵

錦高峯先生詩 祝堯樓宴飲戊戌春
德泉丁炳甲

정관헌 / 남명선생 시　　　　　　　정병갑 / 축요루연음

讀書當日志經綸 歲暮還甘顏氏貪
富貴有爭難下手 林泉無禁可安身
採山釣水堪充腹 詠月吟風足暢神
學到不疑知快闊 免教虛作百年人

錄 徐敬德先生 詩 讀書有感 仁山 鄭丙浩

南國山川湖嶺分 中間知佛發重雲
情然宋玉帰佛寄腸斷愚流留使天
卜日智仁交養家舟帰魯鮮新闊
堂前二東帝三樂鼎食擡鍾未必云

新堂先生詩送二東堂·人帰湖南戊書如孫 鄭相烈謹書

정병호 / 서경덕 선생 시 〈독서유감〉　　　　　정상열 / 신당선생 시

정선희 / 왕유 〈위천전가〉

정시우 / 동래잡시

정영배 / 회재 박선생 시

정종태 / 전원즉사

錄秋史先生詩戊戌初春裕堂鄭幸和

縞素情深更弥深开捕眞梅送銅
坑雪杯酒玉以姜明月千生夜青眸
等美人篆烟曾孜就攢展不迷渓

第三峰先生詩戊戌仲喜雲溪鄭賢姬

雨聲偏好廬茅屋午眠中亂
灑侵寒浦斜飛逐細風柳低
谷晚翠花重溫鮮紅田父笑
相對家之望歲功

정행화 / 추사선생 시 정현희 / 삼봉선생 시

정환영 / 음주

조강래 / 이순신 장군 시

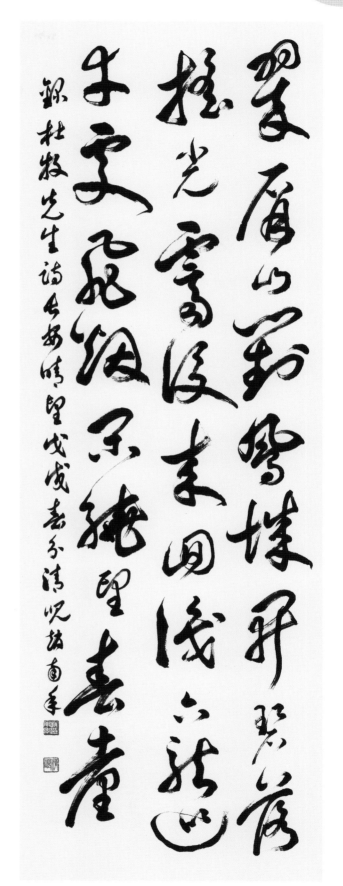

조경호 / 왕선배초당

조남년 / 두목 선생 시

物色含春意昭蘇眼忽開日先

華初泛柳風窠歎舒梅麗景

催吟筆殘牢把杯粉君

領略須寄好詩来

錄高峯先生詩
蓮潭趙美玉

南湖昨夜解春氷楮烏晴

波接廣陵待得岩華红映

水扁舟歸去喚林僧

錄鵝溪先生詩一首戊戌仲春三卅丹村趙淳濟

조미옥 / 고봉선생 시

조순제 / 증승

庭畔難開沼　盂中可種蓮泥
心抽碧玉　水面疊青錢派
癃溪出根　從華岳岳連　何嫌
未折里對興悠然

三餘趙令敏

寒巖深更好　無人行此道白
雲高嶂間青嶂　孤猿嘯我更寒
何所親暢志　自宜老形容寒
暑遷心珠甚可保

錄寒山詩一首
未亭趙英姬

조영민 / 양촌선생 시　　　　　조영임 / 한산시

通吹顧晚
理解無凄
漁帶長惟
歌山策好
入月空靜
浦照知萬
深彈返事
　君舊不
　問林開
　窮松心
　　風白

戊戌季錄王維詩一首
石谷趙典衡

未金楊宿
達堤中雨
應晚禁淨
共鶯堤煙
惜聲朱霞
　御敦春
　柳五風
　斜集綻
　無家百
　媒罩卷
　猶　色綠

戊戌春錄武元衡先生詩
旦松趙藥来

조전형 / 한거

조찬래 / 무원행 시 〈장안춘망〉

弘農但坐還多事媿殺當年束帶勞
梁甫孤吟供晚眺蘇門清響颯寒濤
閒隨澗水携琴遠醉踏山花杖策高
對酒無心弄兔毫忽看春色在東皐
戊戌仲春錄李端相先生詩一首 祐喬趙顯珪

不合厭杭州
家市笙歌處處樓無妨思帝里
風來海上明月在江頭燈火
歲熟人心樂朝遊復夜遊春
錦河朱玉鈞

조현규 / 이단상 선생 시 〈동고서숙〉

주옥균 / 백낙천 시

山景茅茨夕村壚棘栗秋疎
籬兒抱犬曠野女驅牛風細
綿花落霜清豆葉收早知生
理好吾己此中求

慈松 朱貞順

青海長雲暗雲山孤城遙
聖玉門闢黃沙百戰穿
金甲不破樓蘭終不還

戊戌春方節 王昌齡 詩送軍行 一首
古恩 池戒龍

주정순 / 신광하님의 시 〈산가〉

지성룡 / 왕창령 시 〈종군행〉

水國秋高木葉飛沙
寒鴉鷺淨毛衣西風
落日吹遊艇醉後江
山瀟載歸
錄舟下楊花渡
猴山陳左奐

録梅月堂詩錦江戲
錦江普小賁來陵閣粉
新詩寫數篇鈺第一輪
雷雨新白日怱電福龍馭
戊戌春分乙節旻江車世姬

진재환 / 주하양화도　　　　　　　차세희 / 금강전

입 선 ▶ 한문

志行萬里者不屯道而
輟足圖四海者匡懷絕
机宙大

戊戌春 長延 蔡奎萬

채규만 / 지행만리자

禁漏風交響華燈月並明良
宵宜勝集熱酒且徐傾節意
寒將燠身名寵若驚何當謝
簪組林水送餘生

録湖洲先生詩 東初蔡寧和

채영화 / 호주선생 시 〈성중야작〉

石嶺春猶早沙村雪未消鳥
挾溪外樹人斷柳邊橋野老
偏憂國山戎久據遼西沁健兒
盡閉蒼日蕭條
戊戌喜錦松潭先生詩
柏山蔡鍾武

好雨知時節當春乃發生隨
風潛入夜潤物細無聲野徑
雲俱黑江船火獨明曉看紅
濕處華重錦官城
錄杜甫先生詩一首
戊戌春日崔敬華

채종무 / 송담선생 시 〈송담우음〉

최경화 / 두보 선생 시 〈춘야희우〉

連陸江華渡摩尼祭祀誠傳
燈禪佛統防北保民爭冷艷
寒林白清新雪麓明覓句静
夜韻近海碧波聲
戊戌春江華冬夜韻 羽堂崔鳳圭

畫樓東畔俯蓮池罷酒来
看急雨時溢溺即傾敧器
似聲喧不厭淨襟宜
戊戌春分節錄退溪先生詩聞香崔玉珠

최봉규 / 강화동야운 (자작오언율시)

최옥주 / 퇴계선생 시

昔在文陣間爭名勇先購吾
聲避銳鋒君亦飽毒手如今
厭乎楯相逢但呼酒宜停雙
鳥鳴澗念而罷鬪
錄李仁老先生詩
青竹崔媛子

凌波儢子生塵襪水上盈盈步微月之
誰招此斷腸魂種作寒花寄愁絶合香
體素欲傾城四圍花兄弟梅還兄坐對
真成被荊悩出門一笑大江橫
錄黃山谷先生詩
戊戌裵炳達

최종천 / 양촌선생 시

최중근 / 당전기시

農市使冷
老有爾肩
歸虎孤高
耕正直磊
日坐不落
禍水隨病
鋤無時髮
　魚卷短
　只舒蕭
　合誣疎
　作成誰

錄白雲居士詩自嘲
戊戌 雲惠淨

色青雲群
暮牛尋峭
獨臥古碧
自松道摩
下高倚天
寒白石逍
煙鶴聽遙
　眠流不
　語泉記
　來華年
　江暖撥

中齋韓慶錫

하정숙 / 백운거사 이규보 시 〈자조〉

한경석 / 이백 시 〈심옹존사은거〉

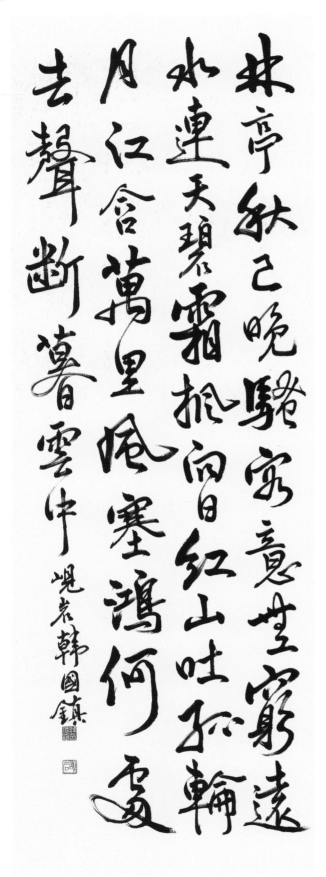

浮河轉海達皇州都會名城列櫓樓
日暮新亭頻舉目春來故國幾回頭
千年遺恨厓山色萬古悲風易水流
可笑吾行何太晚莫由同上管寧舟

戊戌雨水節錄老峯先生詩過通州咸鑒韓三協

茱亭秋已晚騎家意惹窮遠
水連天璧霜撼向日紅山吐孤輪
月江含萬里風塞鴻何處去
聲斷暮雲中

崛岩韓國鎮

한국진 / 이이 선생 시 〈화석정〉

한삼협 / 과통주

城上高樓眺然澄
光如練靜江天殘樽
更惜餘霞散銀燭高
燒照綺蓮

戊戌仲春之節佳日
松延韓鍾洽

我凡事示尒當如是勤勞以扶
持荏弱之人當憶我主耶穌之
言云施較受更為福

戊戌聖句一節
水如許在洪

한종협 / 기대승 선생 시 〈연광정에서〉

허재홍 / 성구 일절 (사도행전 20:35)

五更孤月窓前白十里松
風枕上淸富貴有勞安且賤
苦隱居滋味與誰評

錄冶隱先生詩
海凡許正珉

立春仍臘候羈思政闌珊
誰家送已勝何更得疏盤
條風吹樹響山雪照窓寒
爲有茅簷日爐煤悅老顔

錄梅月堂先生立春詩
戊戌立春節
碧島許漢珠

허정민 / 야은 선생 시

허한주 / 매월당선생 입춘시

홍은경 / 조식 선생 시 〈강루〉

홍익표 / 이행 선생 시

萬壑千峯外孤雲獨鳥還此
年居是寺來歲向何山風息
松窗靜香銷禪室開此生吾
已斷棲迹水雲間
錄梅月堂先生詩晩意
一石黃甲龍

綠攪寒鳶出紅爭暖樹鷴魚
吠沙塘水動雁拂塞垣飛宿雨
驚短沙盡晴雲畫漏稀却愁春
夢短燈火著征衣
戊戌春錄王安石先生詩
青玉黃敬順

황갑용 / 매월당선생 시 〈만의〉 황경순 / 왕안석 시 〈숙우〉

衡門低首過環堵容膝坐四
旁無給侍百衲自纏裡論事
直如絏觀書曲肱卧飢来或
乞食有道無不可

錄黃山谷先生詩
然池黃美珍

苟貪姤損終無十載安康積
善存仁必有榮華後裒福緣
等慶多因積乃而生入空銘
忠盡是真寶向得

何元黃成洪

無邊綠錦織雲機全幅青
羅佗地衣此是農家真
貴靈華銷盡麦苗肥

銀誠齋楊萬里先生詩戊戌之秋蓮池黃順今

無邊綠錦織雲機全幅青
羅佗地衣此是農家真
貴靈華銷盡麦苗肥

황순금 / 양만리 선생 시

황윤정 / 갈라디아서 성령의 열매

朝別高僧過虎溪白雲紅樹石門西
潭澄古寶看魚樂松老層崖見鶴
栖開斷藥苗次澗洗靜披龍句掃岩
題父殊近在東林外明月歸時路不迷

戊戌亞春跏菊潭先生詩 黃梅洞 �__若 黃惠英

황혜영 / 국담 김효일 선생 시 〈황매동〉

제37회

대한민국미술대전
The 37th Grand Art Exhibition of Korea

서예 부문

전 각

특 선
입 선

김종대 / 상행소당행 자지필영강(음) 학무붕류 부득선우(양)

김현미 / 득의담연(음) 신상운홍(양)

서형근 / 인의공명(주문) 선어후세(백문)

이강윤 / 안기도의 〈낙화인독립〉 중에서(음) 구양수의 〈옥루춘〉 중에서(양)

이병용 / 부휴선사 시 일수 〈성문과정 공락상통〉

지용계 / 채근담 후집 115장

김길성 / 수무애(음) 개권유득(양)　　　배덕미 / 상선약수, 일의향학

송수욱 / 총경불욕(음) 야도무인주자횡(양)　　　신지숙 / 강녕(음) 영수가복(양)

오희수 / 심조자득 심근고저 윤춘근 / 속용몽기단(음) 세무공치장(양)

이규자 / 불지족(음) 강기골(양)

이미경 / 복덕장수, 운심월성

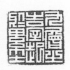

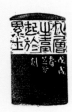

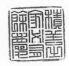

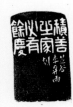

이승우 / 구층지대기어누토(음) 적선지가필유여경(양)　　　　장인정 / 종덕시혜(음) 고운야학(양)

제37회
대한민국미술대전
The 37th Grand Art Exhibition of Korea

서예 부문

소 자

특 선
입 선

박미옥 / 허난설헌의 〈규원가〉 중에서

신소정 / 지혜로움과 어리석음 (잠언 14:1~19)

입 선 ▶ 소자

강혜옥 / 명심보감 입교편

김혜란 / 이이 〈낙지가〉

신경은 / 매화사

장준영 / 사마천〈보임소경서〉

제37회
대한민국미술대전
The 37th Grand Art Exhibition of Korea

서예 부문

캘리그래피

특 선
입 선

김도영 / 한글 사랑

김옥남 / 서시

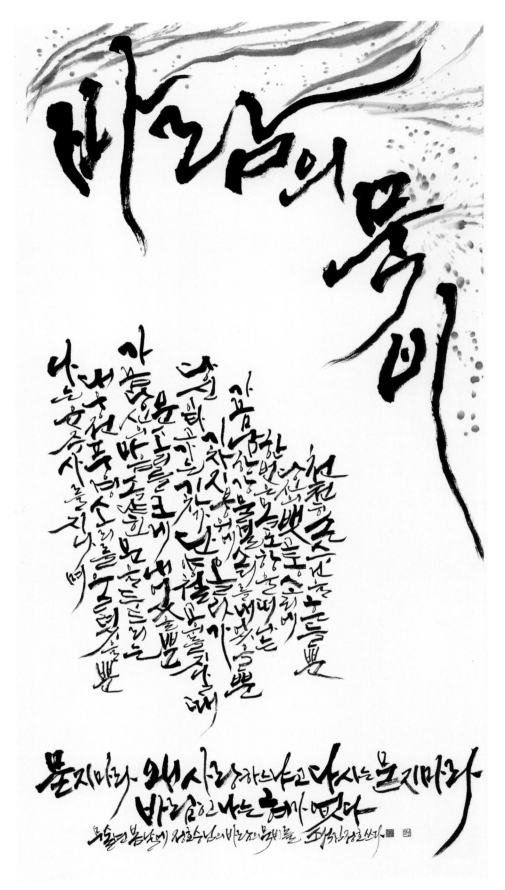

김정호 / 바람의 묵비

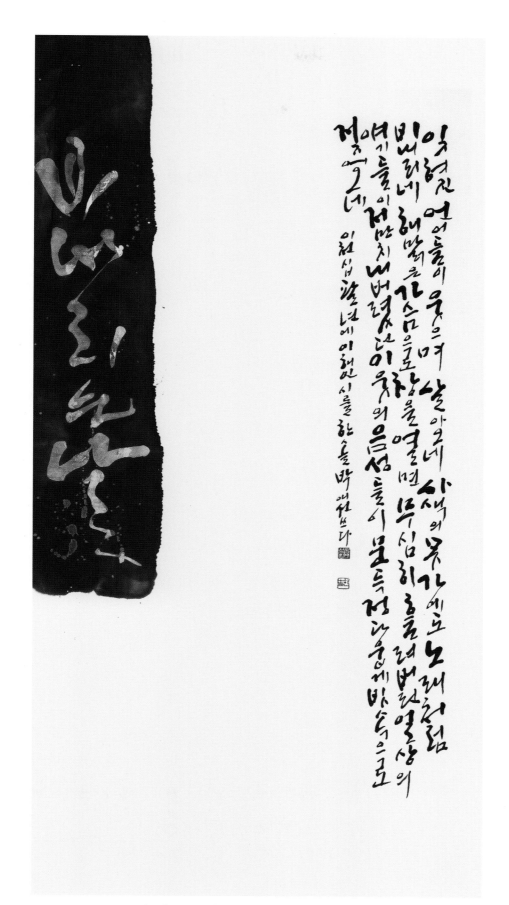

박애선 / 이해인님의 〈비 내리는 날〉

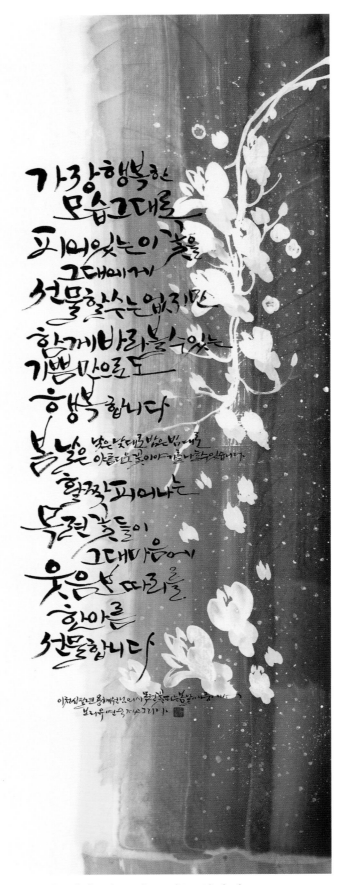

유연숙 / 목련꽃 피는 봄날에

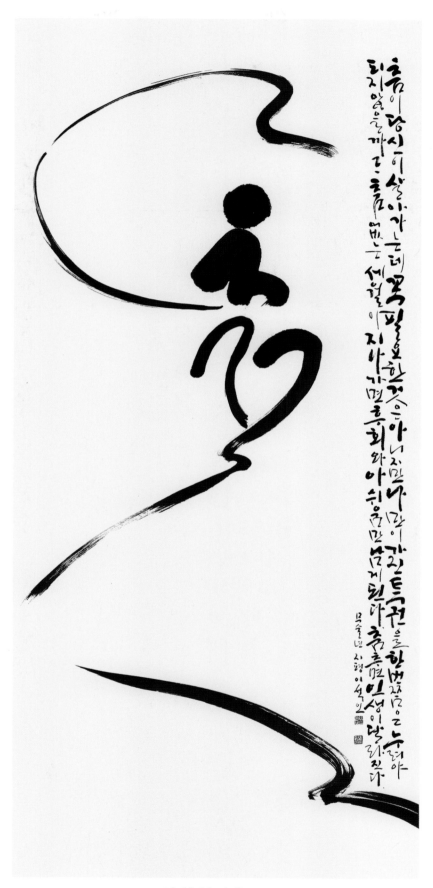

이석인 / 춤-2018

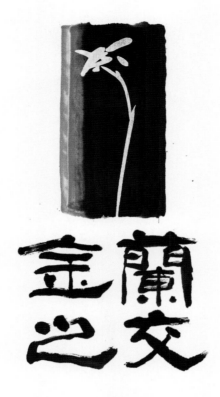

이윤하 / 금란지교

장영선 / 이 또한 지나가리라

조경자 / 산울림

조금이 / 가을산

특 선 ▶ 캘리그래퍼

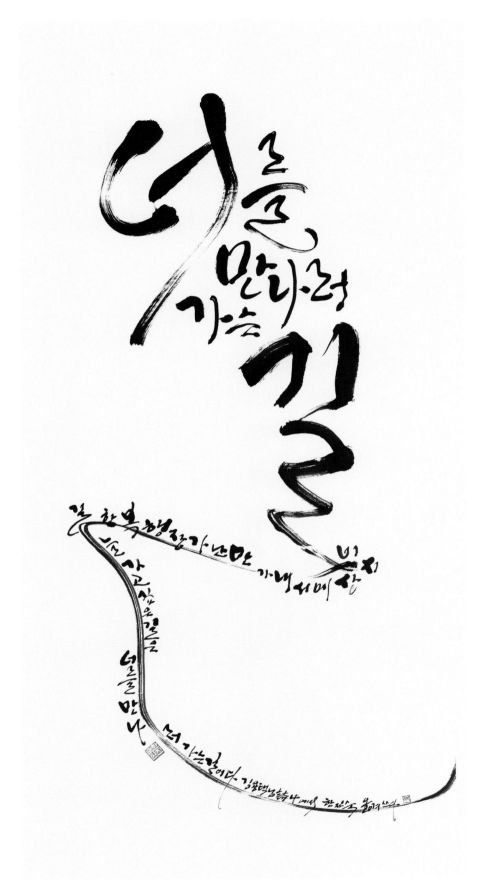

한진숙 / 너를 만나러 가는 길

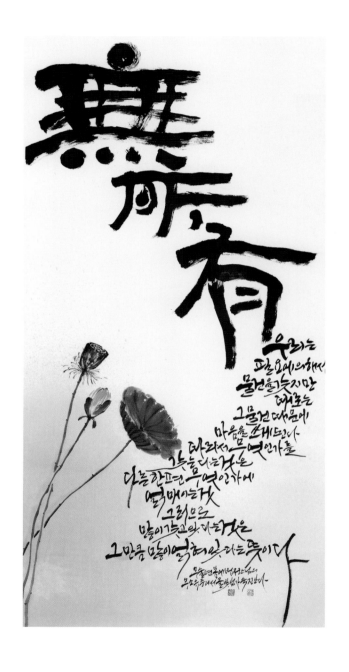

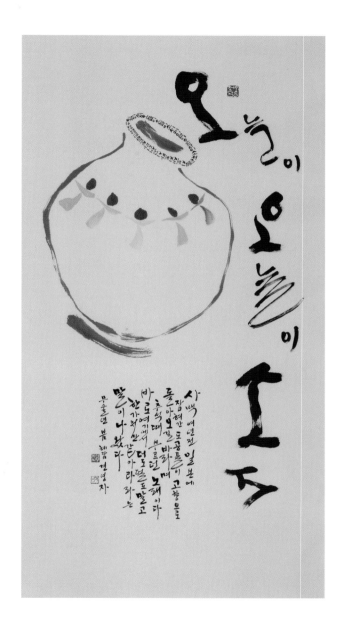

가숙진 / 법정스님의 〈무소유〉 중 견영자 / 오늘이 오늘이소서

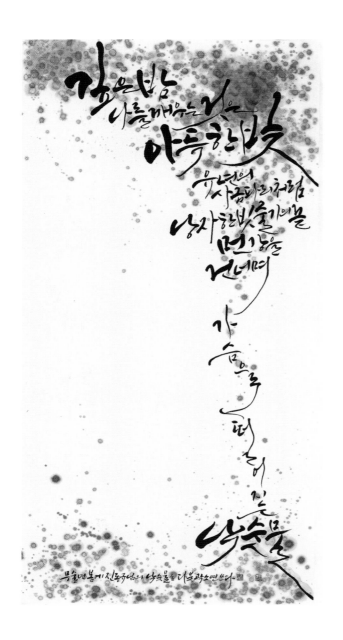

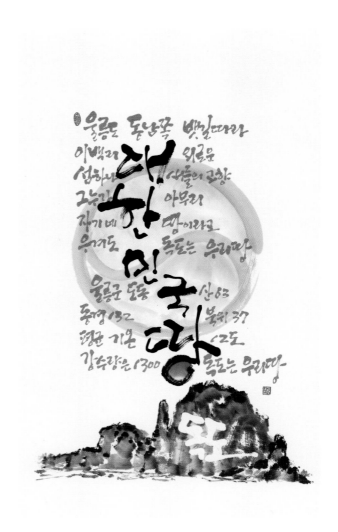

곽소연 / 낙숫물

김광호 / 대한민국땅 독도

김숙희 / 벌레 먹은 나뭇잎 김순여 / 숲속의 마을

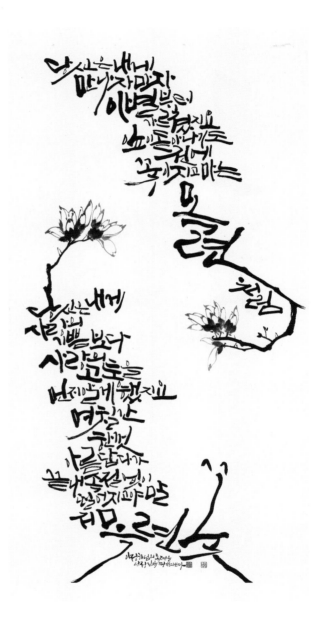

김옥선 / 여송동락

김유경 / 목련

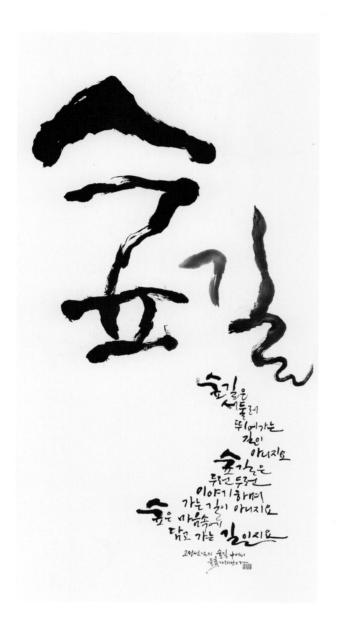

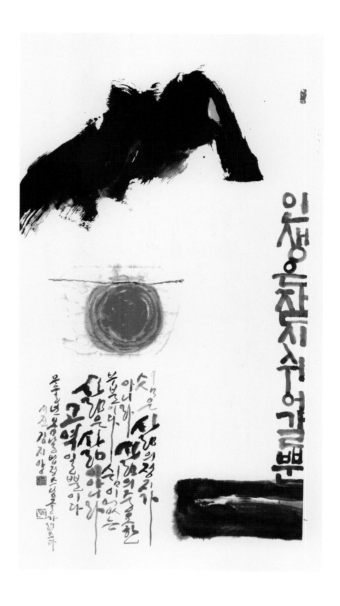

김은영 / 숲길

김지양 / 쉼

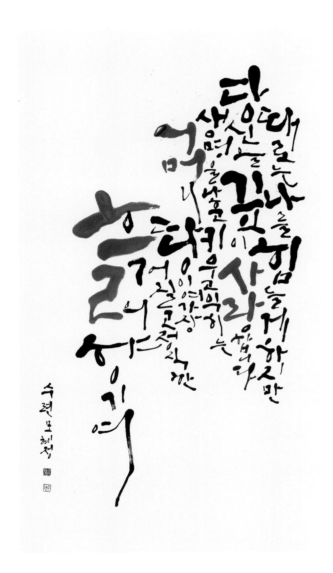

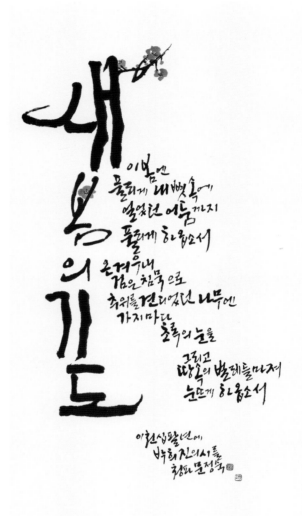

모 혜 정 / 이해인 시 〈들길에서〉

문 정 숙 / 새 봄의 기도

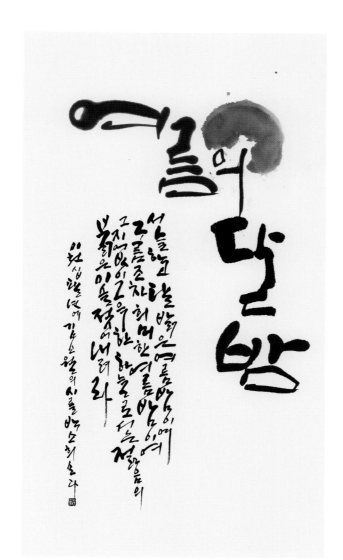

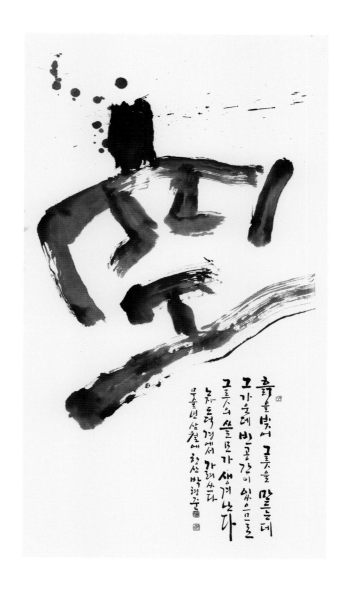

박소희 / 여름의 달밤

박형준 / 공 (노자의 도덕경 11장 구)

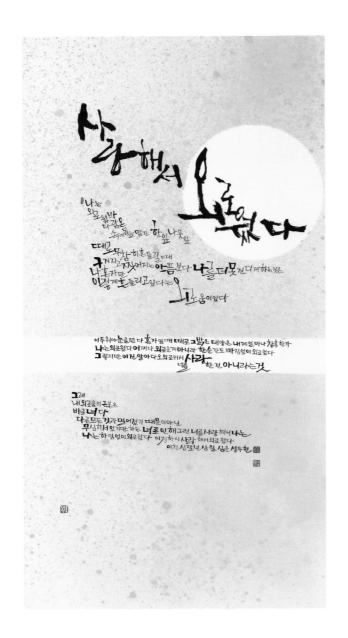

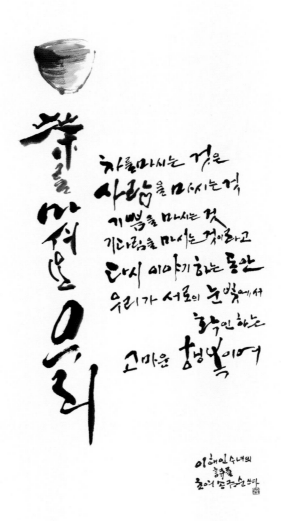

성두현 / 이정하 시 〈사랑해서 외로웠다〉

송금순 / 차를 마셔요 우리

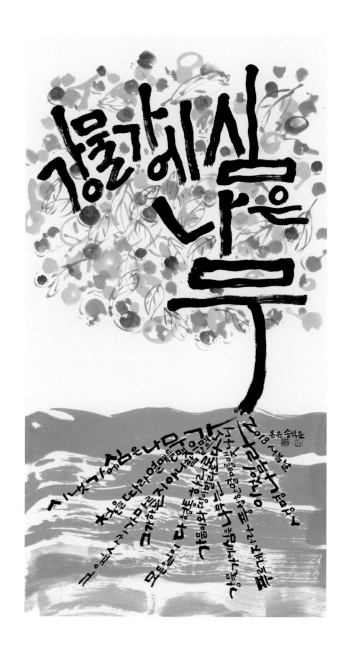

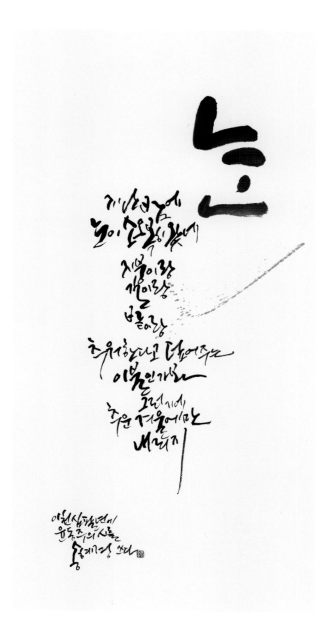

송석운 / 강물가에 심은 나무　　　　　　　　송혜경 / 윤동주 시 〈눈〉

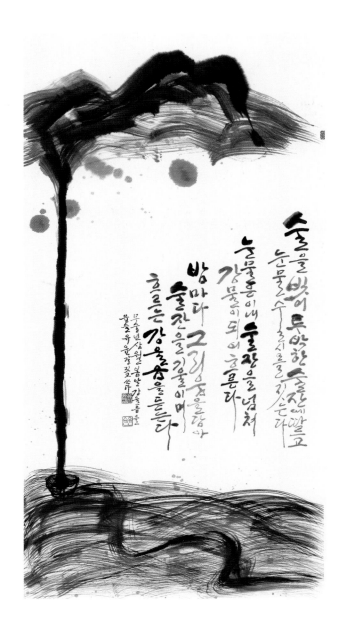

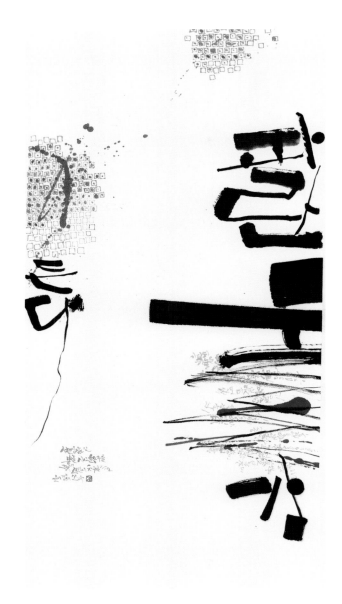

유윤길 / 강울음 (자작시)

윤경희 / 파란 물감이 든다

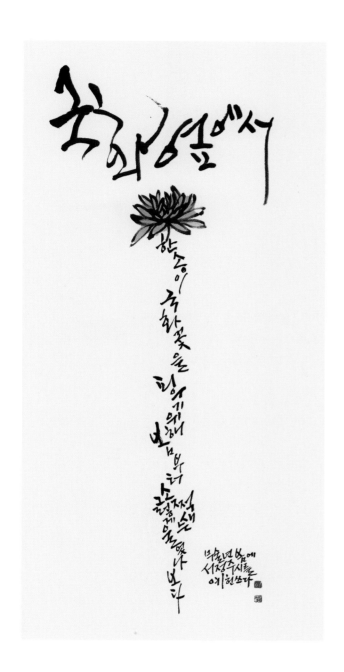

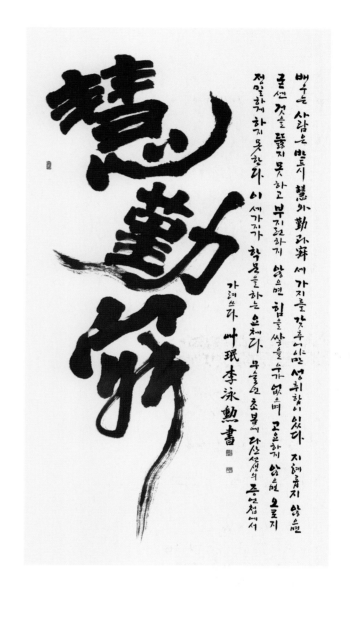

이미자 / 국화 옆에서

이영훈 / 위학삼요 혜·근·적

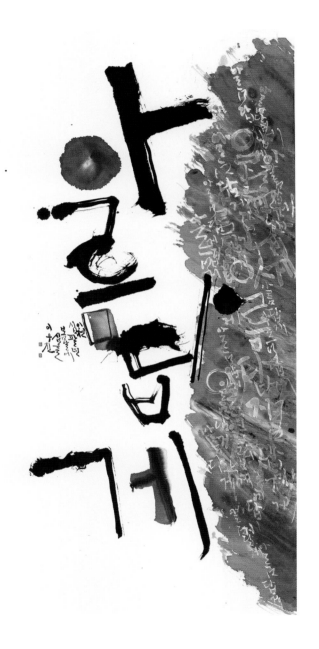

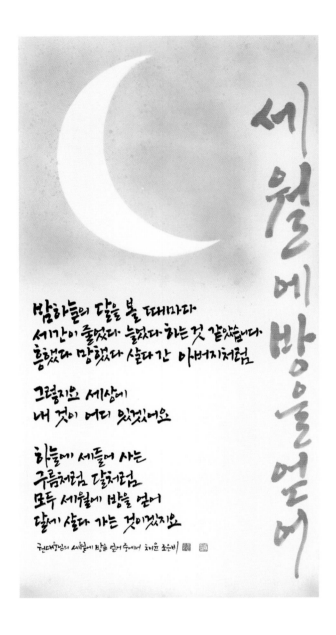

이우진 / 아름답게

조은비 / 권대웅의 〈세월에 방을 얻어〉 중에서

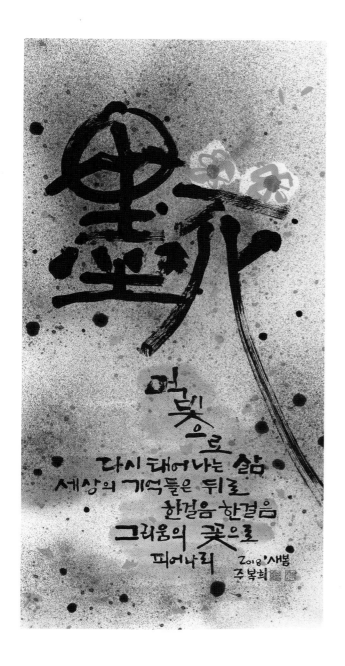

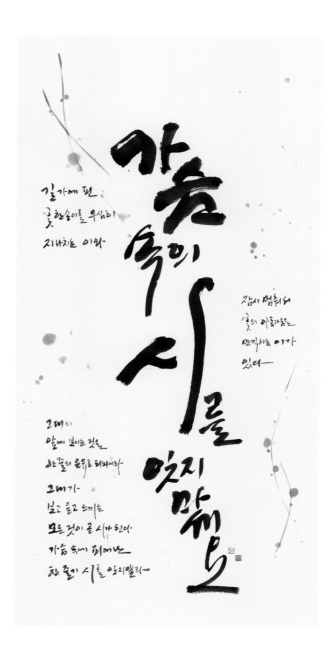

주복희 / 묵화

한창현 / 가슴 속의 시를 잊지 마세요

審查
심사

The 37th Grand Art Exhibition

of Korea Calligraphy Part

審査 심사

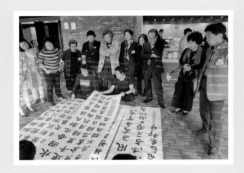

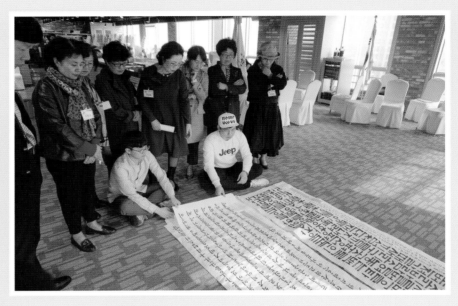

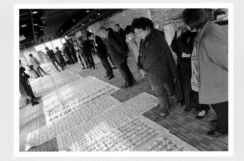

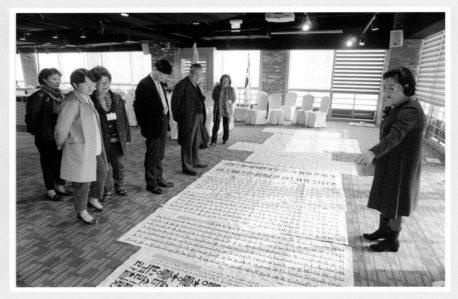

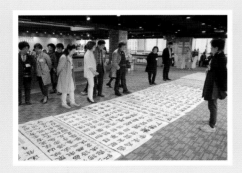

The 37th Grand Art Exhibition

揮毫 휘호

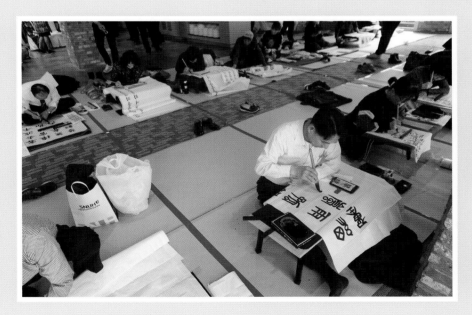

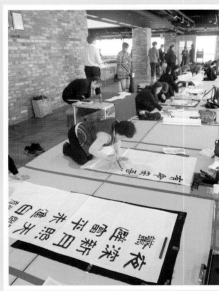

of Korea Calligraphy Part

(한정판)

제37회(2018)
대한민국미술대전(서예 부문)

인　　쇄 | 2018. 4. 24.
발　　행 | 2018. 5.　1.

편 저 인 | 이 범 헌
편　　저 | 사단법인 한국미술협회
주　　소 | 서울시 양천구 목동서로 225 대한민국예술인센터 812호
　　　　　 T. 02)744-8053　F. 02)741-6240

발 행 인 | 이 홍 연 · 이 선 화
발 행 처 | ❀ ㈜이화문화출판사
등록번호 | 제300-2015-92호
주　　소 | 서울시 종로구 사직로10길 17 (내자동 인왕빌딩)
　　　　　 T. 02-732-7091~3(구입문의)
　　　　　 F. 02-725-5153
홈페이지 | www.makebook.net
촬　　영 | 이화스튜디오

ISBN　979-11-5547-324-5

정가 120,000원